U0019711

東京古民宅咖啡

40
Tokyo
Old House
Cafes

踏上時光之旅的 40 家咖啡館

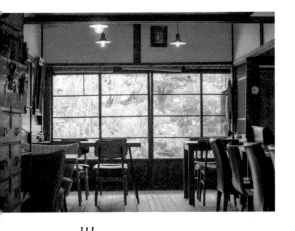

川口葉子

前言

近年在日本，老朽化的空屋陸續翻新成為充滿魅力的咖啡館，擄獲了許多人的心。

古民宅咖啡館的屋簷下，昔日的緩慢時光有如音樂的回響，造訪的人們不知不覺中聽到那些豐富的回響，幸福地沉浸在脫離日常的片刻。

變化激烈的東京街頭，居然會有如此古老的建築物──雖然經常會有這樣的感受，親身走訪後，終於明白那些建築物並非「殘存」，而是刻意「保留」。

為了讓下一代的人知道，有些人想盡辦法保留刻劃了土地歷史或家族記憶的重要建築物，正因為這些人的努力，古民宅免於被拆解的命運，重生為咖啡館。

何謂古民宅咖啡館

通常屋齡五十年以上的家稱為古民宅。其依據是日本文化廳制定有形文化財登錄基準的「建築後經過五十年的建造物」。

協助／一般社團法人全國古民宅重生協會

全國古民宅重生協會將古民宅定義為「一九五〇年之前，依傳統＊構法建造的家」。一九五〇年制定建築基準法後，傳統構法日漸式微，於是後來屋齡屆滿五十年的家多為在來工法（又稱木造軸組工法，以梁柱等軸材構成的工法）建造而成。

根據前述，本書將古民宅咖啡館定義為「轉用屋齡五十年以上的建築物翻新的咖啡館」。轉用，也就是為原本以不同目的建造的古老建築物找出價值，翻新成為咖啡館注入新生命。

東京都內東部與西部由於土地特性不同，古民宅咖啡館亦呈現不同的風情。由長屋（大雜院）或木材倉庫整修而成的二十三區咖啡館。由養蠶農家或紡織廠整修而成的多摩地區咖啡館。各自有著迷人的老街風景和山村風情。

本書介紹的四十間咖啡館中，若有各位感興趣的店家，請撥空前往。古民宅會因為人的造訪變得更有活力，生氣蓬勃。希望各位都能找到喜歡的那家咖啡館，度過寧靜舒心的午茶時光。

川口葉子

＊ 傳統構法：日本古老的軸組構法，活用木材特性，榫接梁柱不使用釘子等五金配件。

3

＊本書刊登的內容為二〇一九年二月的資訊。因為可能會有變更，請先瀏覽店家的官網或社群網站進行確認。

＊書中介紹的咖啡館菜單價格（含稅與未稅）請參照「menu」的部分。

＊有些店家的最後點餐時間和關店時間不同。

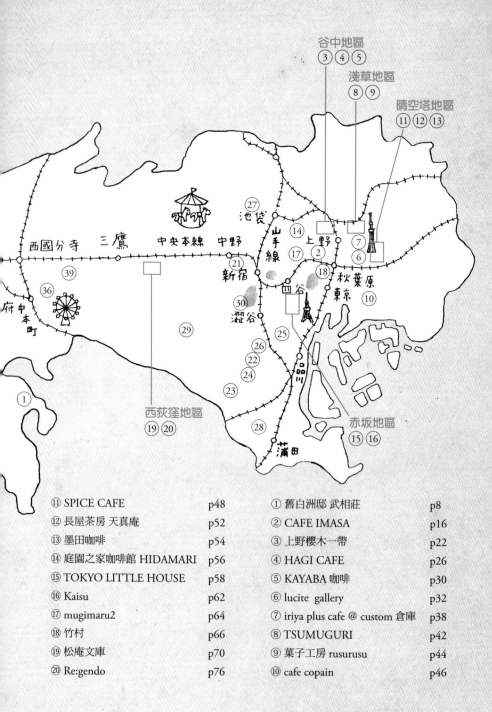

谷中地區
③ ④ ⑤

淺草地區
⑧ ⑨

晴空塔地區
⑪ ⑫ ⑬

池袋 ㉗

山手線

西國分寺　三鷹　中央本線　中野

新宿

上野 ⑭ ⑰ ②

⑦

⑥

⑱

秋葉原

東京 ⑩

府中本町 ㊱ ㊴

①

㉚ 澀谷

四谷 ㉕

㉖ ㉒ ㉔

㉙

㉓

西荻窪地區
⑲ ⑳

㉘

蒲田

赤坂地區
⑮ ⑯

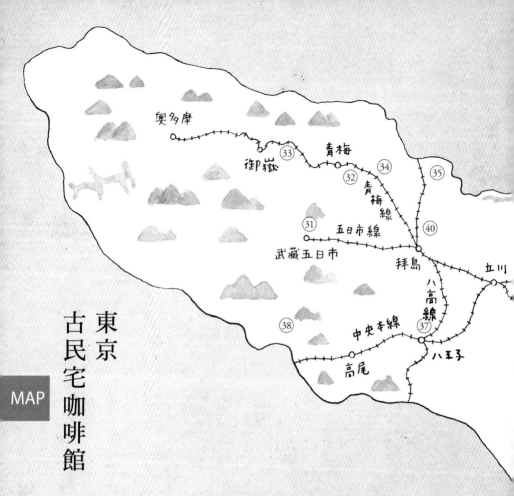

東京
古民宅咖啡館

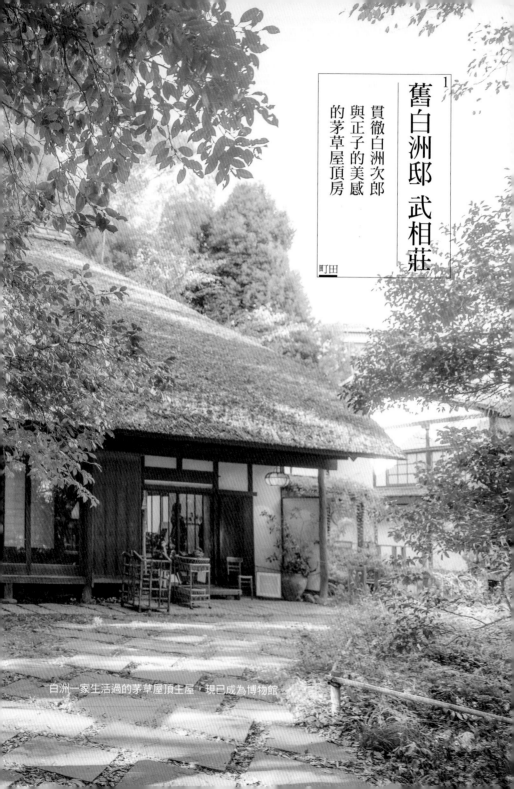

舊白洲邸 武相莊

貫徹白洲次郎
與正子的美感
的茅草屋頂房

町田

白洲一家生活過的茅草屋頂主屋，現已成為博物館

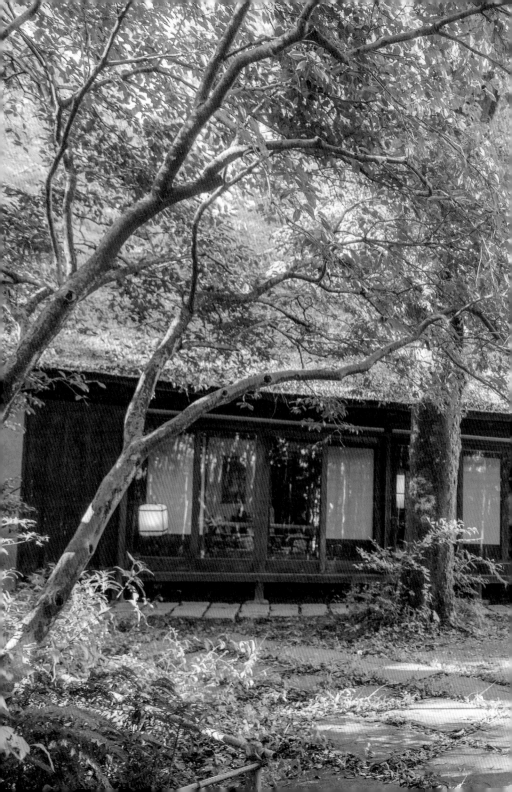

白洲次郎與正子夫妻住過的古民宅「武相莊」位於被竹林和繽紛花草環繞，饒富情趣的山丘上。「武相莊」（ぶあいそう，buaisou）這個名稱出自次郎的幽默發想，意指位處武藏國和相模國邊境，以及無愛想（不友善）。

在劍橋大學留學時，習得英國紳士作風，日本戰敗後負責與駐日盟軍總司令（GHQ）交涉的次郎。被日本書評家松岡正剛評為在無數隨筆作品中展現「優雅與冷淡」、獨具慧眼的正子。昭和時代貫徹獨特美感的白洲夫妻的生活，可說是現代古民宅重生風格的最佳範本。

主屋是建於幕末時期的養蠶農家。一九四三年，東京遭受首次空襲的隔年，白洲夫妻帶著孩子從市中心搬來此處時，茅草屋頂會漏雨，地板也破了。

「屋齡超過百年的房子雖然荒廢許久，地基與建具仍然相當堅固，長年使用煤炭燻出黑色光澤，櫥櫃和

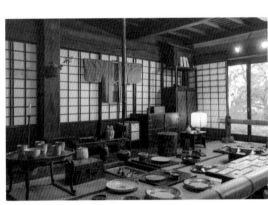

右／腦中不斷想像，造訪武相莊的文藝評論家河上徹太郎和小說家小林秀雄等人也曾在此把酒言歡吧。
左／博物館的展示品會隨季節更換，呈現白洲夫妻過往的生活。

左頁
右／白洲夫妻以獨特美感挑選的生活用品十分吸睛。
左／書房看起來像白洲正子剛剛待過的樣子。

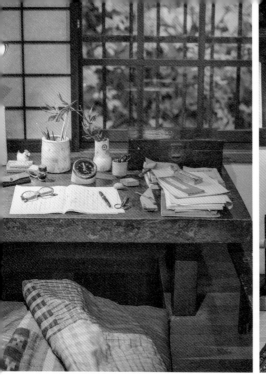

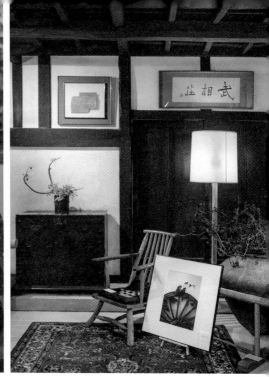

紙拉門也別有一番風味。我先動手擦拭了頂梁柱。」

（《鶴川日記》白洲正子）

在鄰人協助下更換了屋頂的茅草，活用原屋的優點，發揮審美觀配置家具，正子在日記中寫道：「在此地住了百年以上的農家，散發出落地生根的穩定感……（中略），實際生活後我才知道，那種穩定感並非一朝一夕能夠養成。」

白洲夫妻過世後，主屋進行第二次翻修成為博物館，二〇〇一年他們的長女牧山桂子女士和女婿牧山圭男先生將主屋對外公開。二〇一四年，改裝以前當作次郎工作室及兒童房使用的養蠶室，開設了有廚師施展廚藝的正統咖啡餐館。

圭男先生說「房子擱著不管就會變得亂糟糟，屋況每況愈下」。

「出版社的人和正子的忠實粉絲都說『拆掉太可惜了』，所以十八年前當作博物館對外公開。雖然每季

固定造訪的粉絲很多，假如這裡只是次郎與正子住過的地方又太無趣，於是開了餐館。武相莊有他們獨特的生活方式，既然在這屋子生活過，自然也在此吃喝。我們希望到訪的客人也能享用美食度過充實的時光。

餐館供應的都是與白洲夫妻有關的料理。儘管正子只會烤烤吐司，桂子女士為了刁嘴的丈夫和父母，早已練就不輸專業廚師的好手藝，菜色的監修由她負責。

「早上偶爾會接到母親的來電，她用撒嬌的語氣說『tura*，什錦壽司飯』。」（《白洲次郎、正子的餐桌》牧山桂子）。

正子的哥哥在新加坡吃到覺得喜歡，拜託對方傳授作法的咖哩，成了午餐的料理。

主廚說「把洋蔥、馬鈴薯、胡蘿蔔、西芹、蘋果炒一小時以上炒出甜味後，加水慢燉。使用的香料有小豆蔻、孜然、薑黃等十種左右」。過去為了讓討厭吃

左／以前的穀物倉庫在白洲夫妻過世後改造為酒吧，展示著與次郎有關的物品。
下／車庫可當作咖啡館。八十歲前總是開著保時捷到處跑的次郎，這兒展示了他的愛車。

* tura 是桂子女士的小名。

12

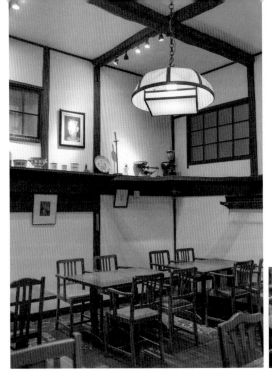

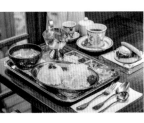

左／拆掉天花板，挑高空間的
一樓咖啡餐館內部。
下／「武相莊咖哩蝦」（2100
日圓）和「武相莊銅鑼燒」
（1000日圓）。

蔬菜的次郎多吃點菜，刻意搭配滿滿的高麗菜絲，後來變成固定的吃法。

「次郎很愛吃甜食，不管日式或西式，飯後總會大啖銅鑼燒、日式甜饅頭或冰淇淋等。」

次郎在農機具等物品烙下的「武相莊」烙印，如今也烙在廚房製作的銅鑼燒皮上。以國產紅豆熬煮的紅豆餡當然也是自製。各位不妨學學次郎在餐後品嚐。

回憶過往，圭男先生說：「正子常說『豐富的四季孕育出日本文化，和大自然融合形成了固有的文化』。」那麼，武相莊有特別偏愛的季節嗎？

「四季各有各的好，硬要說的話，應該是新綠的季節。庭院裡『鈴鹿峠』的石碑那兒有楓樹，美麗的楓葉枯萎時，彷彿瀕死狀態。那麼想的話，綠意盎然的五月至七月充滿生機，感覺很棒。」

茅草屋頂的維護需要大筆費用。次郎過世後，子女曾經打算將主屋改成瓦片屋頂，正子憤然堅持「我還活著的時候，別動茅草屋頂」。

「長了青苔的茅草屋頂看起來很美，但那是開始劣化的證據。茅草還有油脂的時候可防水。開始劣化就會吸水長蟲，引來小鳥吃蟲啄洞，使得屋頂受損。」

如今在綠意包圍下閃閃發亮的屋頂，是委託京都美山的職人在二〇〇六年底至隔年重新鋪設而成。氣派耀眼的屋頂下，依然悉心保存正子的書房和次郎坐過的沙發。看著書房裡快被書本淹沒的桌子，彷彿見到手握鋼筆振筆疾書的正子那「優雅與冷淡」的背影。

恰好遇到桂子女士到咖啡餐館露臉，問她現在還有下廚做菜嗎？

「三餐都有做喔。因為我有個不做菜的母親啊（笑）。」

話雖如此，辨別物品的精準眼光、享受人生的態度肯定遺傳自父母。白洲家的人能夠在動盪的時代毅然生存下來，想必是這個家穩定支持著每天的生活吧。

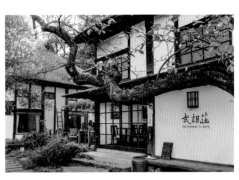

咖啡餐館的建築物以前是養蠶室。

●menu（未稅）　　●舊白洲邸 武相莊
咖啡　600 日圓　　東京都町田市能谷 7-3-2
紅茶　600 日圓　　042-708-8633　＊ Museum 參觀費 1050 日圓
起司蛋糕　　　　　11:00 ～ 17:00
　1000 日圓　　　（Lunch 最後點餐時間 15:00 / Cafe 最後點餐時間 16:30）
義大利產帕馬火腿　Dinner 18:00 ～（最後點餐時間 20:00）需預約
　1000 日圓　　　Museum 10:00 ～ 17:00（入館只到 16:30）
次郎親子蓋飯　　　週一公休（例假日有營業）、夏季和冬季有公休
　2100 日圓　　　小田急線「鶴川」站下車，徒步 15 分鐘。

第 1 章

巷弄裡
的民宅

老街小巷裡的大雜院、殘留花街氣息的獨棟房、傍水而建的木材倉庫等，本章將介紹東京二十三區內的古民宅咖啡館。尋找家中設有佛龕或神棚等祈禱空間的時代記憶也是一種樂趣。

二十三區內的
古民宅
咖啡館

右／平野先生基於「保持古物之美，融合嶄新元素」的方針，近年加裝了巴卡拉水晶的吊燈。

中／泛黑的木牌傳達出曾是木材商的悠久歷史。

左／窗外就是神田明神。欄杆使人聯想到神社佛閣的雅致設計。

2

CAFE IMASA

追憶江戶時期發跡的
木材富商
的生活與文化

神田

鄰接神田明神（神田神社）境內的公園裡，佇立著一棟散發奇妙氛圍的黑色民宅。那是外牆塗上防火性佳的黑色灰泥（黑漆喰），千代田區的有形文化財「遠藤家舊店鋪・住宅主屋」。

令人高興的是，枝垂櫻隨風擺動的庭院和一樓的一部分被公開當作咖啡館。吃著甜食，遙想自江戶時代持續經營的氣派商店的風采，彷彿感受到斷絕的美好古文化透過這棟房子重新與現代連接起來。

通過冠木門（兩根木柱上架著一條橫木、沒有屋頂的門）來到玄關前，見到別具風格的「井政」招牌。這是商號。遠藤家是鎌倉木材座（木材業公會）的木材商，德川家康修建江戶城時受到召集，移居至

左／暗色調的素雅外觀。據說上一代屋主遠藤達藏就連和服也偏愛黑色或深褐色等暗色系。不過外出時穿的外套，內裡是花俏的圖樣，果然是瀟灑的江戶人。

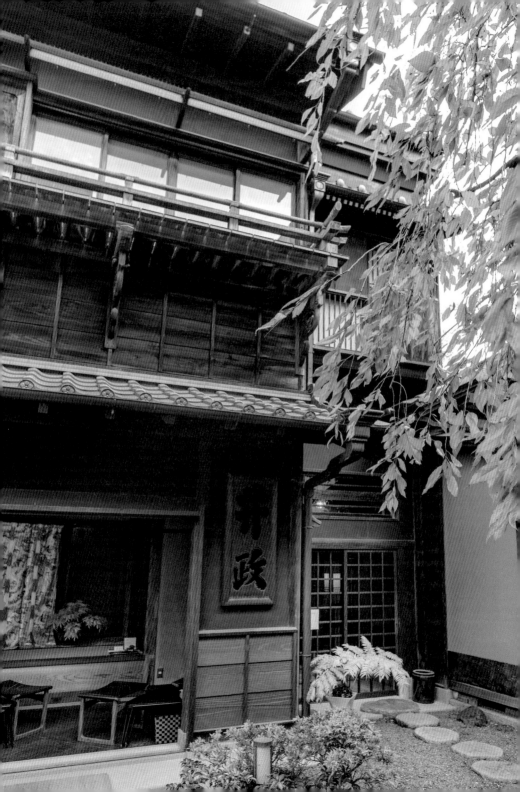

神田。

被當作咖啡館的部分是店內修復過的土間（門口至起居室之間的空間）與帳房，以及西側的和室。活用屋久杉美麗木紋的建具或鋪上印花棉布的建具、氣窗等，細緻的作工令人看到入迷。

其實這棟房子經歷了一九六四年東京奧運前後的時空之旅。原本的店位於被稱為鎌倉河岸的日本橋川岸邊的木材卸貨區（現在的內神田）。後來那一帶因為關東大地震受到莫大損害，遠藤家耗費三年重建，在一九二七年完成這棟房子。大量使用現在已買不到的珍貴奇木，擁有江戶傳統技術的職人們不遺餘力，悉心建造。

雖然遠藤家幸運躲過東京大空襲（第二次世界大戰期間美國陸軍航空軍對日本東京的一系列大規模戰略轟炸），因為東京奧運和高度經濟成長，街容徹底改變。周邊紛紛蓋起混凝土大樓，這棟房子在一九七二年移築至當時的資材存放地府中市。

生長於神田的上一代屋主遠藤達藏，曾經擔任神田明神的氏子總代

上部呈現圓弧狀的「火燈口（茶室出入口的形式之一）」以胡麻竹圍邊。

甜點套餐（800日圓）。

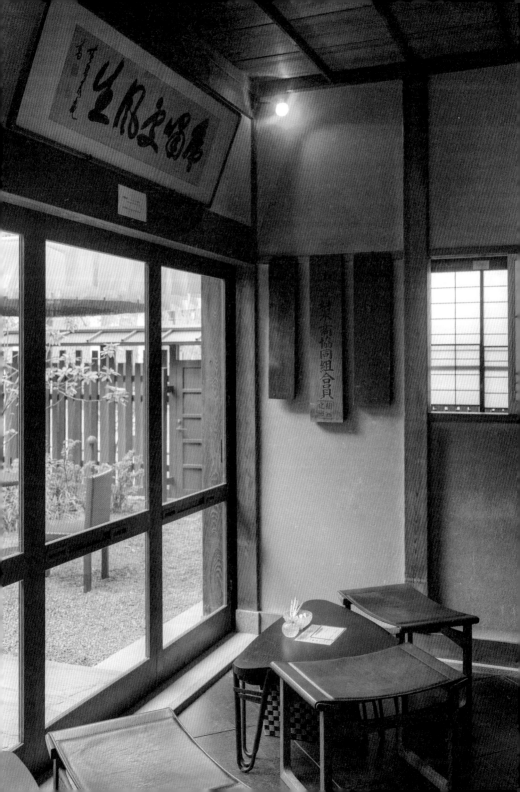

（居住於相同地區的居民共同祭祀的神稱為氏神，共同信仰此神的信徒稱為氏子，擔任祭典指揮者為氏子總代），和神田有著深厚的緣分，他殷殷盼望總有一天要將房子移回神田留給後世。

二〇〇八年，其遺願終獲實現。

在長女平野德子等人的努力下，這棟房子被指定為千代田區的有形文化財，移築至神田明神旁。平野女士提及家與家人的記憶時這麼說道：「現在回想起來，家父和祖父都是很有江戶氣息的人。即使年表上清楚區分江戶時代與明治時代，人們的生活並非如此，自江戶時代累積的氛圍或風情、各種習慣，代代傳承延續。那樣的過程確實存在於這棟房子裡。」

如此重要的家，當時負責移築工程的是以數寄屋（融入茶室風格的住宅樣式）建築聞名的京都「中村外二工務店」。

管理這棟房子的NPO法人職員說「遠藤家的家具和美術品都是依照以往的陳設方式展出」。

「因為著重於和古宅一起傳承江戶文化，也很重視各時節的傳統活動。」

接著被帶往需要預約參觀的茶室和二樓的和室。透過格子窗的茫茫日光，被深沉陰影埋沒的紫檀架。中央比兩側高，像是將船底翻轉的船底天花板，或是以杉粉板編織而成的天花板、霧島杉與屋久杉交錯穿插的竿緣天花板等，許多優雅的裝飾，怎麼看都看不膩。

上／二樓大廳的高雅擺設。床柱（壁龕前側的支柱）是京都北山杉的天然紋丸太（表面有溝狀紋理的圓木）。
左／茶室氣窗的石竹雕花是遠藤家的家紋。收納櫃貼上遠藤達藏的半纏布。

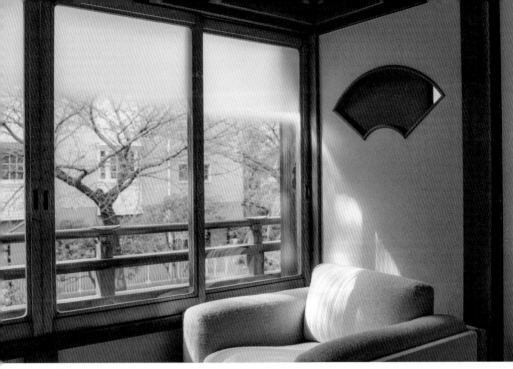

樹影搖曳的二樓窗邊。

● menu（未稅）

咖啡　600 日圓
檸檬水　600 日圓
茉莉花茶　600 日圓
薄荷茶（整壺）　700 日圓
甜點套餐（整壺）　900 日圓

● CAFE IMASA
東京都千代田區外神田 2-16
宮本公園內（神田明神旁）
NPO 法人 神田之家「井政」
（將門塚保存會會長故宅）
03-3255-3565　11:00 ～ 16:00
不定休　※ 請先上官網確認營業日。
JR・東京地鐵「御茶水」站下車，徒步 5 分鐘。

「日本的木材好比桑木或桐木，濕氣高的時候會膨脹，乾燥時會收縮。了解木材的特性，每天努力讓家與家具保持良好狀態。紫檀或黑檀之類的硬木，經年累月會散開。這個紫檀架已經修過好幾次，最近沒幾個會修理的師傅了……。」

適逢東京第二次舉辦奧運，這棟散發江戶風情的珍貴建築物更是別具意義。

「文化總給人拘謹嚴肅的印象，但聞著木頭香放鬆身心的同時，能夠感受到祖先對存在於日常生活或大自然中的神佛那股虔敬之心。」

新春會舉辦示範江戶町救火技巧的活動，消防員聚在門前帶來木遣歌、攀梯的表演。若有機會欣賞可別錯過。

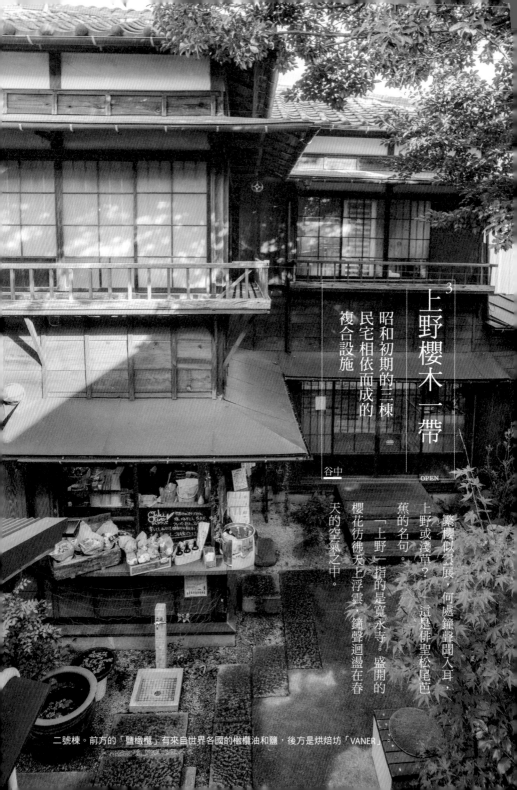

3

上野櫻木一帶

昭和初期的三棟民宅相依而成的複合設施

谷中　OPEN

繁櫻似雲展，何處鐘聲聞入耳，上野或淺草？——這是俳聖松尾芭蕉的名句。

「上野」指的是寬永寺。盛開的櫻花彷彿天上浮雲，鐘聲迴盪在春天的空氣之中。

二號棟。前方的「鹽橄欖」有來自世界各國的橄欖油和鹽，後方是烘焙坊「VANER」。

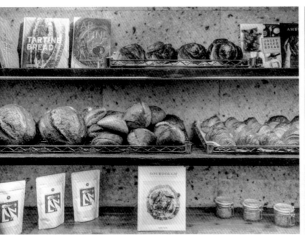

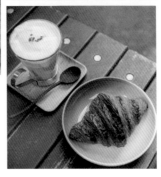

右上／「VANER」的作業區是透明玻璃空間，直接在客人面前製作麵包。
右下／在中庭享用「鹽橄欖」的橄欖拿鐵（600日圓）和「VNAER」的可頌麵包（500日圓）。
左上／熱賣的酸種鄉村麵包與小豆蔻捲
左下／被剛出爐的麵包香吸引而來……

從寬永寺悠閒漫步約五分鐘便可抵達三棟翻新老屋組成的「上野櫻木一帶」。

一九三八年的兩層樓木造住宅，綠意盎然的中庭穿過三棟並排的老屋，倘若只有一棟並無法實現這般美好的昭和巷弄風景。

到了冬天，擺在巷內的火盆會倒灰生火。可以用火盆炙烤一號棟的精釀啤酒店「谷中啤酒館」的下酒菜。有些上了年紀的客人會笑說真令人懷念啊。

經營谷中啤酒館的吉田瞳小姐說「這附近有很多老屋，因為管理維護不易，第三代接手後多半拆掉變成停車場」。

擁有這三棟老屋的塚越商事也曾考慮改建停車場，獲得NPO法

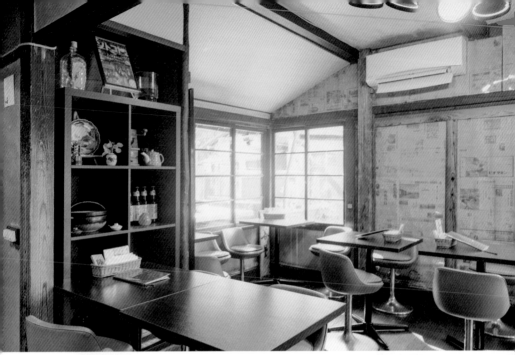

上／谷中啤酒館店內。
右／進行改裝時在榻榻米下找到昭和三〇年代的報紙，貼在谷中啤酒館的牆上做裝飾。
左／「谷中啤酒」（600 日圓）搭配從豐洲市場或築地場外市場採購食材的下酒菜組合（750 日圓）。除了午餐供應的「谷中拿坡里義大利麵」，烏龍麵或咖哩等也很受歡迎。

人台東歷史都市研究會與東京藝術大學的學生、地方人士的協助後，在二〇一五年翻新成為民眾能夠輕鬆造訪的場所。

建築物傾斜的部分用千斤頂支撐，耗時一年半的時間進行整修。

以巷子和庭院連接的二號棟有專門販售世界各國的鹽和橄欖油的「鹽橄欖」，以及赴北歐產麵粉製作麵包的藝的店主用挪威產麵粉烘焙學習手藝的店主用挪威產麵粉製作麵包的「VANER」。過去是房東的住所，設有茶室的三號棟為共用空間，用來舉辦活動或交流會、茶會。

「這棟最後幾年變成合租屋，包含外國人在內住了不少人。曾經有位從紐約來的女性說『我以前住過這裡』喔。據說她是被日本文化吸引而來。」

24

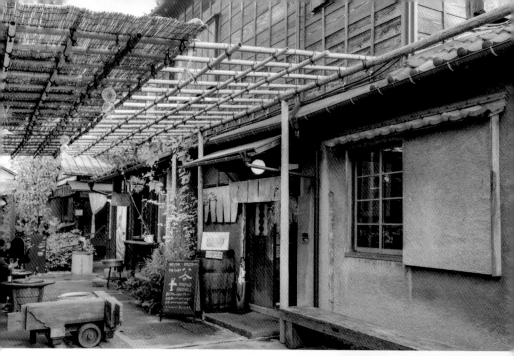

● menu
「谷中啤酒館」（未稅）
谷中啤酒　600 日圓
谷中拿坡里義大利麵　900 日圓
「鹽橄欖」（含稅）
咖啡　400 日圓
橄欖拿鐵　600 日圓
「VANER」（含稅）
酸種麵包　1/2 個　650 日圓
酸種肉桂捲　600 日圓

● 上野櫻木一帶
東京都台東區上野櫻木
2-15-6 一帶
「谷中啤酒館」03-5834-2381
10:30 ～ 20:30（最後點餐時間 20:00）
僅週一 11:00 ～ 15:00
不定休
「鹽橄欖」03-5834-2711
10:30 ～ 19:00
週一公休（如遇假日隔日休）
「VANER」
9:00 ～ 18:00／週一、週二公休
東京地鐵「根津」站、「千駄木」站下車
徒步 10 分鐘

上／一號棟到三號棟都很有
親切感，男女老幼皆愛造訪。
右／一號棟二樓的和室。

爬上留有建築物往昔風貌的樓梯，從二樓的窗戶俯視中庭，吉田小姐說她很喜歡這麼做。放眼望去每個角落盡是充滿昭和味的懷舊風景。透過精釀啤酒升起的泡沫，試著想像初春櫻花綻放時，響徹微陰天空的寬永寺鐘聲。

漫步在歷史悠久的寺院林立，被稱為「寺町」的谷中，遇見邊逛巷弄邊拍攝境內貓咪的人。

每到秋天就會開滿荻花，以荻寺之稱受到喜愛的宗林寺。鄰接境內的「HAGISO」是將一九九五年的木造公寓「萩莊」翻新而成的小型文化複合設施。

這棟兩層樓建築，塗黑的外觀引人注目。一樓是咖啡館和藝廊，二樓分成好幾個房間，其中一間設有HAGISO籌畫的谷中特色飯店「hanare」的接待處。

HAGISO不只聚焦於這棟公寓，而是整個谷中，就連飯店也刻意不設在同一棟建築物內。將整條街視為一間大飯店，與地區融為一體，大浴場是街上的澡堂，早餐

4 HAGI CAFE

靠藝術力量重生的
咖啡館為小巷弄
開創未來

谷中

左／入口陳設了萩莊往年的招牌。
下／保留藝術展作品的一角。

由HAGISO內的咖啡館供應，午餐和晚餐就上街品嚐餐廳的美味料理，目的是讓入住的旅客能夠親身體驗谷中的日常。

早上的HAGI CAFE聚集了住宿客及當地居民、散步經過的路人，大家一起享用早餐，真是美好的早晨。日式定食的主題是「旅行早餐」。工作人員每季拜訪各地的生產者，以新鮮美味的食材製作早餐。

某年冬天使用了島根縣產的米和味噌、醬菜等食材，外國旅客吃了相當滿意，再次訪日時就去了島根縣，促成一段佳緣。另外，因為這個早餐，谷中三丁目也開設了串連生產者與消費者的食堂「TAYORI」。

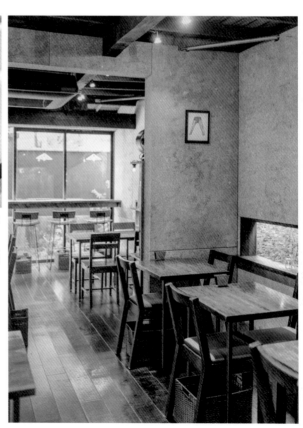

右／逛街走累了很適合到一樓的HAGI CAFE 稍作休息。
上／開幕後成為熱門料理的鯖魚三明治（787日圓）是用香酥的炸鯖魚搭配鹽漬檸檬。

儘管因為多項出色的嘗試受到關注，有趣的是，二〇一一年東日本大震災後，原為老朽公寓的HAGISO差點遭到拆解。

助它逃過一劫的是，自二〇〇四年將萩莊當作合租公寓使用的東京藝術大學的學生和藝術工作者。感嘆老街街景逐漸消失的這群人利用萩莊舉辦作品展，引發廣大迴響扭轉了拆解計畫，轉而進行翻新。對這片土地的愛與藝術開創了未來，HAGISO的存在無可取代。

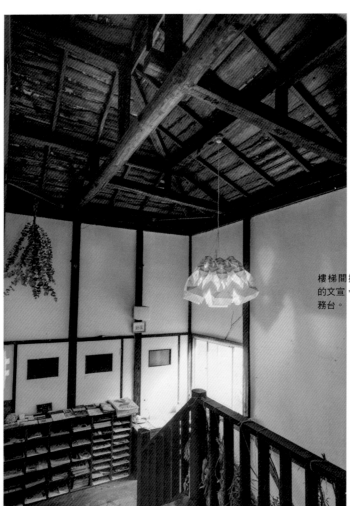

樓梯間擺放谷中活動的文宣，猶如街上的服務台。

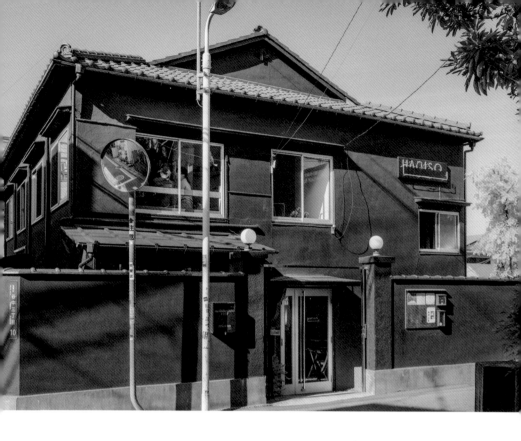

● menu（未稅）

HAGISO 獨家特調咖啡　463 日圓
咖啡歐蕾　528 日圓
HAGISO 聖代　889 日圓
旅行早餐 定食（附飲料）　800 日圓
半熟蛋絞肉咖哩　880 日圓

● HAGI CAFE

東京都台東區谷中 3-10-25
03-5832-9808
8:00 ～ 10:30、12:00 ～ 21:00
不定休（有臨時店休）
東京地鐵「千馱木」站下車，徒步 5 分鐘。

上／由曾是萩莊房客的宮崎晃吉先生率領「HAGI
STUDIO」進行翻修，二〇一三年誕生了 HAGISO。
下／挑高天花板的一樓藝廊。

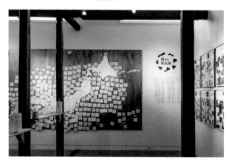

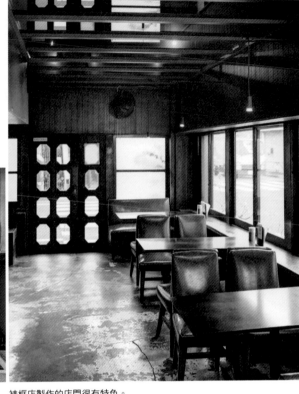

5 KAYABA 咖啡

谷中街角的
地標是屋齡
超過百年的町家
（傳統木製聯建住宅）

谷中

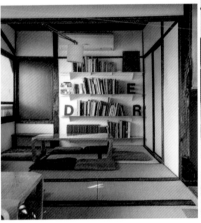

二樓是榻榻米席。

裱框店製作的店門很有特色。

還記得以前的 KAYABA 咖啡店是由兩位婆婆共同打理，睽違許久再次造訪，發現店門緊閉，得知店主過世的消息後，錯愕地呆站原地。

在大正時代（一九一二～一九二六）的珍貴町家經營了七十年的咖啡館，宛如這條街的至寶，竟然就這樣消失了──想必許多人都感到十分惋惜。

於是，NPO 法人台東歷史都市研究會與澡堂改建的畫廊「SCAI THE BATHHOUSE」著手籌畫，協助重生。建築師永山裕子負責翻修，歇業三年後的二○○九年終於如願重新開張。

維持不變的外觀是廡殿頂的兩層樓建築，屋脊大大突出的厚重結構（出桁造）是江戶時代至關東大地震

30

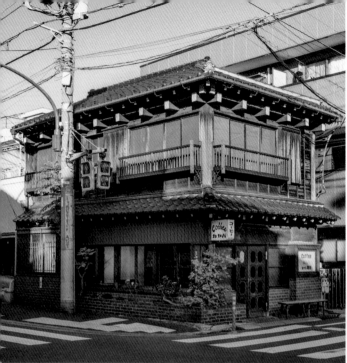

左／享受充滿歷史的空間，假日經常大排長龍。
下／復刻創業當時的人氣菜單，櫃場先生設計的獨家飲品「Russian」（500 日圓）是將咖啡和可可各半混合的熱飲。搭配夾入鬆軟厚煎蛋的雞蛋三明治（500 日圓）。

● menu（未稅）
咖啡　450 日圓
濃縮咖啡　250 日圓
蜜紅豆（附茶）　700 日圓
蔬菜三明治　500 日圓
午間套餐 牛肉燴飯　1000 日圓

● KAYABA 咖啡
東京都台東區谷中 6-1-29
03-3823-3545
8:00 ～ 21:00（週日到 18:00）
年初年末公休
東京地鐵「根津」站下車，徒步 10 分鐘。

時期，關東地區商家常見的建築樣式。一九一六年蓋好後，在這兒經營過牛奶屋（為了向國民推廣喝牛奶改善體質，日本政府獎勵開設的輕食店，供應牛奶、麵包、點心等）、剉冰店、蜜紅豆店等，一九三八年，櫃場（KAYABA）伊之助將店門改為西式風格，開起 KAYABA 咖啡店，把店交給妻女打理。

重生的「KAYABA 咖啡」保存了大正建築與昭和的咖啡館風情，並且加入平成的趣味。坐在以往的椅子上，彷彿鏡子的黑色玻璃天花板映照出店內，隱約可見二樓，令人不禁抬頭觀望。令人驚喜的是，這兒的咖啡是使用北歐精品咖啡名店「Fuglen」的咖啡豆。這家咖啡名店與時俱進，突破時代隔閡。

假如在柳橋的小稻荷神社前，看到有人頻頻望著著刻在玉垣（神社圍牆）上的料亭店名，那應該是尋訪花街遺跡的散步者。這條街結合了隅田川的遊船，江戶時代至昭和中期曾是繁榮的高雅花街。

午前陽光照向隱身大樓之中的瓦片屋頂，儘管高牆遮蔽視線，內部卻是饒富風趣，由一九四〇年代的邸宅整修而成的藝廊與咖啡館。穿過木門親身感受美好的世界。

在玄關脫下鞋子沿著長廊走，盡頭便是藝廊。除了展示的作品，日本風混合西洋風的日西合璧建築十分有趣，內心感到興奮不已。前方是楊楊米房，內部是西式房間，日式紙拉門與西式門扉和諧並存。

6

lucite gallery

隅田川畔散發高雅花街風情的咖啡館

柳橋

左／河風舒爽吹拂的二樓露天座位區。米山小姐說「偶爾會聞到海的氣息」。
下／多數的骨董家具是米山小姐的收藏。

32

拾階而上，二樓被改裝成咖啡館，可以眺望心曠神怡的優美河景。相較於一樓的昏暗，二樓是明亮開闊的空間。過去的主人市丸姐女士應該也很喜愛這樣的對比。

市丸女士是昭和初期至中期風靡一時的歌手。她原是擅長小調與長歌的淺草人氣藝妓，成為日本勝利唱片的招牌歌手後，退出藝妓圈。

在柳橋蓋了這間房子，九十歲過世前都住在這裡。

後來，米山明子小姐將這棟空屋翻新為藝廊。她的祖父母經營柳橋知名料亭「稻垣」，市丸女士生前和他們頗有交情。

米山小姐被寄予厚望成為繼承人，但一九九九年，柳橋最後一間料亭「稻垣」創業兩百年的歷

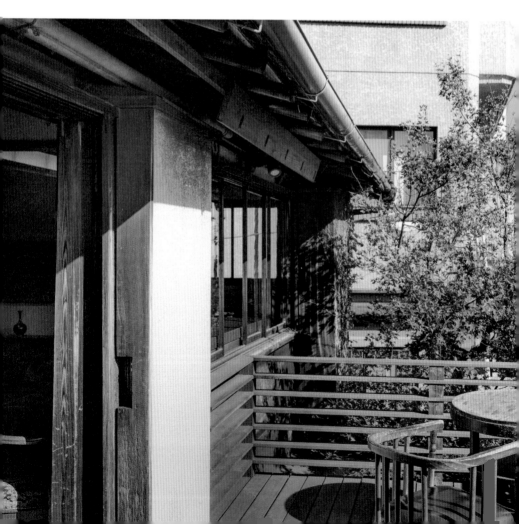

咖啡歐蕾（600日圓）和季節塔（400日圓）。

史畫下句點。柳橋藝妓組織也隨之解散，花街化作昔日幻夢。

從咖啡館的露天座位區能夠欣賞耀眼的秋空與東京晴空塔。邊享用咖啡邊和米山小姐對談。

「其實隔壁就是我老家，小時候我常爬到市丸女士家的屋頂上玩，被她家的女傭狠狠罵過（笑）。整

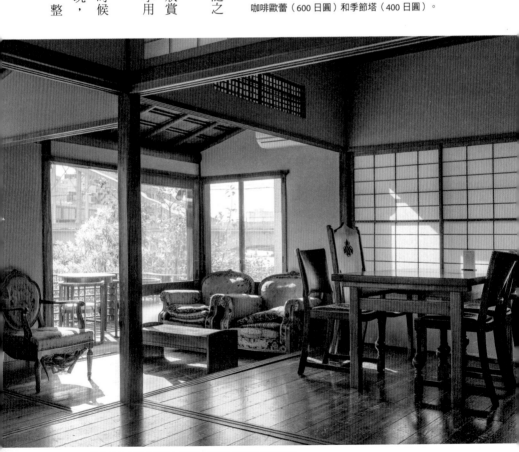

不少來過藝廊的客人說「好想在這屋子裡享受悠閒的午茶時光」，
為了回應那樣的期望，將二樓改裝為咖啡館。

34

修時最費神的部分是看不到的地基。因為大谷石很脆弱，泥牆也剝落了，一半都得重新粉刷。」

接下這棟熟悉的老屋開設藝廊是出於怎樣的心情呢？

「有人提議過把這裡改造成柳橋資料館，沒人來的資料館只是長灰塵罷了，多無趣對吧？」

那就變成死氣沉沉的地方了。

「對啊，家裡就是要充滿笑聲。」

藉由有趣的事、能夠引起興趣的地方。市丸女士是藝術工作者，吸引人們上門，就會變成笑聲不斷的地方。

假如在這兒舉辦小型的舞台劇或朗讀會，我想她也會很開心。」

劇團 MARUOHANA 的山崎FURA 小姐從這棟房子獲得靈感創作劇本，後來在二樓演出獲得好

蓋在隅田川川畔的老屋，二〇〇一年翻新為骨董店。

評，還舉行了加演。

「隅田川的上游連接三途川（東亞民間傳說的冥河），雖然是冥界與人世的故事，因為客人坐著就能看到隅田川，所以被劇情深深吸引。」

過去柳橋花街和隅田川是生命共同體，其象徵就是夏季的煙火。被民眾暱稱「兩國川開」的煙火大會，一直到一九六一年都是由料亭和經營遊船的船宿協辦。

在一九七八年改名為隅田川煙火大會。

「以前江戶的飢荒和傳染病很嚴重，為了向水神祈求河川安全與消災除厄，開始舉行兩國川開，第一天會施放煙火。」

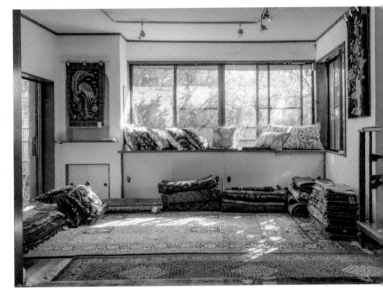

因第二次世界大戰中止的兩國川開，戰後擔任柳橋料亭公會會長的稻垣平十郎，也就是米山小姐的祖父努力奔走，促成復辦。

上／採訪當天適逢藝廊開幕後每年都會舉辦的 MOHAN 先生古董地毯收藏展。
左／樓梯旁的小巧思。

36

● menu（未稅）

特調咖啡　500 日圓
冰滴咖啡　600 日圓
香蕉歐蕾　500 日圓
抹茶香蕉歐蕾　600 日圓
抹茶套餐（附和果子）　800 日圓

● lucite gallery

東京都台東區柳橋 1-28-8
03-5833-0936
營業時間會因為活動有所變動。
不定休
JR・都營線「淺草橋」站下車，
徒步 5 分鐘。

西式房間的門有活動百
葉的通風設計。

「如今大家都忘了煙火大會的初
衷，變成了煙火大賽，但我家每年
仍會仿照祖父母的料亭舉辦拜水神
的川開。雖然只是把露台當作川床
（又稱納涼床，餐廳或茶屋在河川
上方設置座位，讓客人在河上用
餐），聚在一起吃吃喝喝。」

能夠輕鬆參與那樣風雅的聚會是
咖啡館的優點。據說每年公布舉辦
通知馬上就會預約額滿。迎著舒服
的河風，人們的歡笑聲為經過歲月
洗禮的老屋注入活力。

右／梅森罐內的燈泡發出柔和燈光。
下／寬敞開闊的店內。客人年齡層
廣，從年輕人到推著嬰兒車的媽媽、
帶狗散步經過的路人，還有八十多歲
的銀髮族。

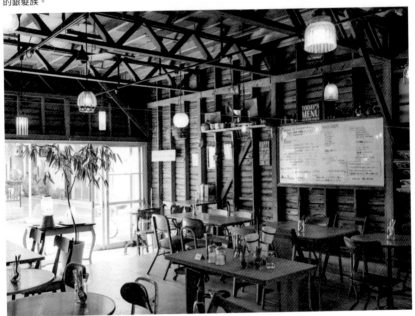

7

iriya plus cafe
@ custom 倉庫

玩具倉庫變身為
開放感十足的
咖啡館

田原町

鋼骨外露的天花板垂吊各式燈具，店主到波蘭逛骨董店帶回來的家具，以及義式濃縮咖啡機「mirage」。

雖然內部裝潢散發倉庫的氣息，卻未給人粗獷、缺乏生命力的感覺，或許是因為女性咖啡師的溫柔接待吧。用餐工作皆適宜，令人感到放鬆愜意的咖啡館。

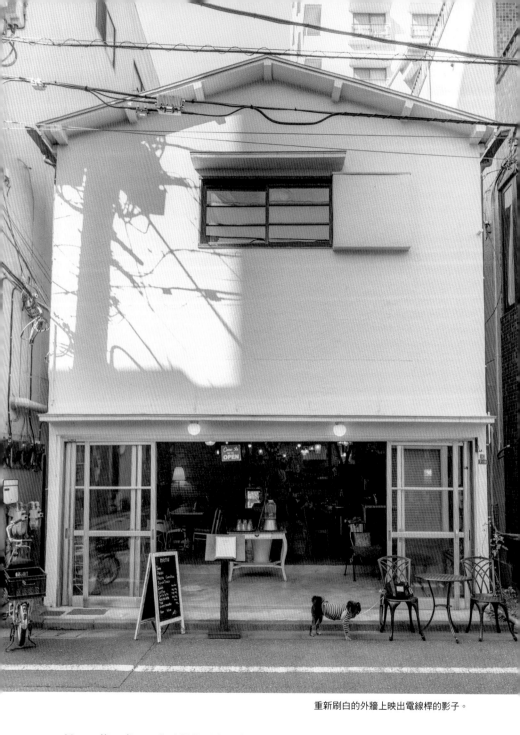

重新刷白的外牆上映出電線桿的影子。

店主今村 NAOMI 小姐將入谷的獨棟老屋改裝為「iriya plus cafe」。她和這棟老屋之間有著怎樣的故事呢？

「某天我騎著腳踏車隨意閒晃，看到倉庫出租的公告。那時我還沒

右／咖啡拿鐵（420 日圓）和法式吐司（680 日圓）。
上／舊椅子的外形使人聯想到用香檳軟木塞加鐵絲做成的玩具小椅。

考慮要開第二家店，但我想試試看挑戰舊倉庫或工廠等工業風的物件。」

不動產公司帶我看了內部，「雖然荒廢了，天花板高且有深度，鋼骨梁柱很有魅力。外觀看起來不大，裡面卻很空曠，形成絕妙的落差感。二樓也像是看得到梁柱的山中小屋，這樣的倉庫我想不會再遇到第二間了。」

當時沒有安裝瓦斯管線，地板又是水泥剝落的狀態。要改裝成餐廳很麻煩，但得知倉庫的來歷，了解這裡與這條街及時代有著密切的關連後，對它更加傾心。

「最初的數十年是玩具店的倉庫，之後變成社交舞禮服的倉庫，使用十七、八年後淪為廢棄空

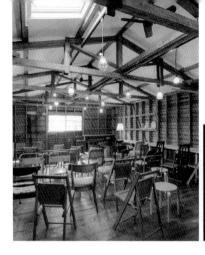

右／各種有魅力的雜貨小物。以風景照幻燈片拼組成的原創燈罩投射出綠光。
左／二樓是內用區。陽光透過天窗照入。

屋。」

徹底清洗布滿灰塵的內部時，今村小姐發現了華服殘留的痕跡。

「二樓的地板上有很多亮片。聽附近的人說，知名演歌歌手美空雲雀和小林幸子的表演服也曾收在這裡，還有人看過她們本人喔。」

久居當地的居民也會提起玩具倉庫時代的回憶。在昭和時代，小孩子比現在多，從倉庫前到淺草橋開了許多家娃娃布偶店和玩具批發店。

「不知道什麼緣故，我看過搬進這個倉庫的箱子，雖然是匆匆一瞥，從顏色和形狀就知道裡面是我想要的玩具。」

這個空間過去保管了無數孩子的夢想或豪華舞台的夢想，置身其中

喝著奶泡綿密輕盈的拿鐵，試著回想自己的夢想。

● menu（含稅）
咖啡　380 日圓
檸檬水　500 日圓
香蕉巧克力聖代　750 日圓
3 種起司與番茄的帕里尼　550 日圓
絞肉咖哩　980 日圓

● liriya plus cafe
@ custom 倉庫
東京都台東區壽 4-7-11
03-5830-3863
11:00 ～ 20:00（週日、例假日～ 19:00）
週一公休（如遇假日隔日休）
東京地鐵「田原町」站下車，徒步 3 分鐘。

上／被鄰房遮住一半的外觀。
下／咖啡（600日圓）和季節水果三明治（600日圓）。採訪當天是紅玉蘋果三明治。深思熟慮，精挑細選每項食材。

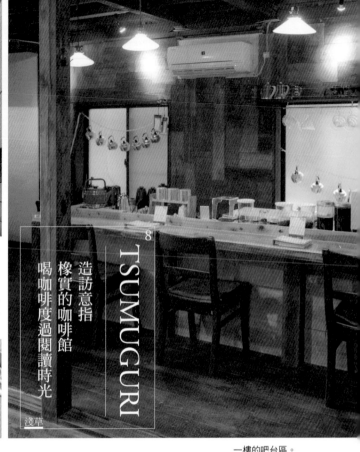

8

TSUMUGURI

造訪意指橡實的咖啡館
喝咖啡度過閱讀時光

淺草

一樓的吧台區。

咖啡館好比散步途中偶遇的貓。有些貓不怕生喜歡和人玩，有些貓則是躲在陰暗處，無論哪種貓都很迷人。

「TSUMUGURI」靜靜隱身巷內，只從民宅之間露出半張臉。就像大聲呼喚隨即消失的貓一樣，這兒很適合獨自造訪或兩人同行，享受寧靜的時光。

店主室伏將成先生遇見這棟屋齡六十八年變成廢屋的砂漿（一種常見的建築材料，由砂、水泥和水混合而成，有時也會加入石灰）牆面兩層樓集合住宅後，自行著手整修，二〇一五年和太太一起開設這家咖啡館。

據說玄關原本不是現在的位置。施行土地重畫後，旁邊馬上蓋了房子，因為出入不便，只好將玄關移位。

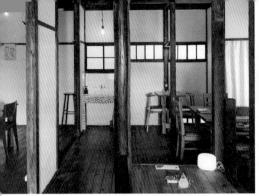

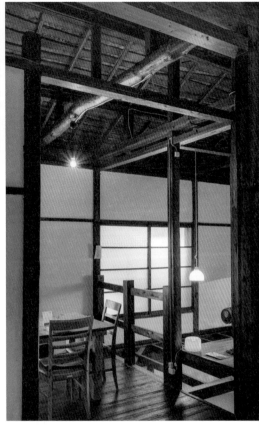

上／二樓。以前走廊的左右都有房間。
右／由於店內樓梯較陡且有挑空，基於安全考
量，國中生以上才能入店。

● menu（含稅）

牛奶咖啡　700 日圓
薑蜂蜜牛奶　700 日圓
otaco 戚風蛋糕　400 日圓
熱三明治（六日及假日供應）　600 日圓

● TSUMUGURI

東京都台東區淺草 5-26-8
03-6337-5869
12:00 ～ 17:00（最後點餐時間 16:30）
週二～週四公休（例假日基本上有營業，
臨時店休請上官網確認）
東京地鐵及其他各線「淺草」站下車，
徒步 15 分鐘。

室伏先生說「以前好像住了三戶，斷路器上寫著一○一、一○二、二○一的房號」。拆掉每間房的牆壁，打通成一個空間，拆掉二樓的部分地板，變成開闊的挑空設計。

來到週末才開放的二樓，仍可窺見集合住宅殘留的痕跡。中央是以前的走廊，盡頭是小型洗手台。試著想像戰後沒多久入住於此的人們的生活空間感。

客人離開咖啡館時，對室伏先生說一句「這裡好舒服」，他便感到無比開心。

店名由來取自日文橡實（どんぐり，donguri）的語源。在生態圈中循環的小小橡實。聯想力豐富的店主認為當中也包含了「紡ぐ（つむぐ，tsumugu，旋轉）」之意。

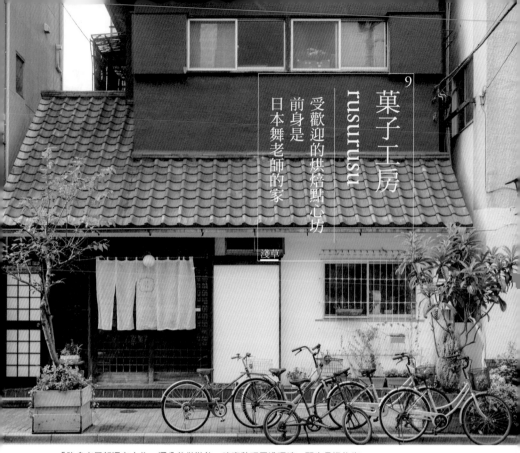

菓子工房 rusurusu

9

受歡迎的烘焙點心坊

前身是日本舞老師的家

淺草

「許多老屋都還有人住，擺盆栽做裝飾，確實整理周遭環境，那也是這條街
給人乾淨整潔印象的原因之一。」新田 MAYUKO 小姐這麼說。

一直深受烘焙點心迷喜愛的
「rusurusu」。淺草店位於淺草寺
北側被稱為觀音裏的安靜地帶。這
兒是花街的中心，如今仍設有見番
（藝妓的歌舞練習場），照理說應
該會有很多藝妓出入，卻沒見到半
個人。得知「rusurusu」原本是日
本舞老師的住家兼練習場後，這才
感受到花街的迷人風情。

一階建造於一九五五年前後，之
後陸續增建至四樓。姊妹共同經營
「rusurusu」的新田 MAYUKO 小
姐提到初遇這棟老屋的印象。

「雖然當時受到妥善的管理，卻
很有日本老房子的感覺。不過，細
節部分的設計很精緻，而且使用品
質好的木材，讓我覺得真是一棟奢
華的建築物啊。」

44

左上／在街角隨風擺動的白色門簾。「這條街的各個商家每天都很認真做生意，當地居民也樂於消費，我非常喜歡這種感覺。」

左下／配置老家具的內用區。

● menu（未稅）

冰咖啡　　　　 550 日圓
大吉嶺紅茶　　 650 日圓
rusurusu 泡芙　 250 日圓
起司蛋糕　　　 420 日圓

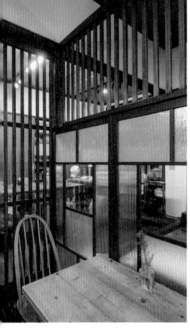

● 菓子工房 rusurusu

東京都台東區淺草 3-31-7
03-6240-6601
Cafe 12:00 ～ 18:00
（最後點餐時間 17:30）
Shop 12:00 ～ 20:00
Cafe 週一～週三公休
Shop 週一～週三公休
（例假日有營業）
※ 每個月的營業日及時間會有變動，請上官網確認。
東京地鐵、其他各線「淺草」站下車，徒步 10 ～ 15 分鐘。

上／客人點了才擠入濃郁蛋奶醬的傑作泡芙搭配餅乾的「泡芙套餐」（550 日圓）和咖啡（500 日圓）。
右／充滿誘惑的糕點展示櫃。

改裝時「活捉」好的木材做成吧台或隔間牆，能夠使用的部分盡可能不加工直接利用。

「買來的古材無法營造出沉穩的氛圍。」

擺滿可愛點心的展示櫃前方設有美麗波形玻璃和格子門的內用區。內部架高的廚房曾是舞台，改裝時削掉一層的白色地板，塗上亮光漆。接近天花板的地方掛著客人送的「THEATER」小吊牌。

即使沒有華麗的裝飾，以材料品質與紮實技術、絕佳品味擄獲人心的空間就如同「rusurusu」的點心。

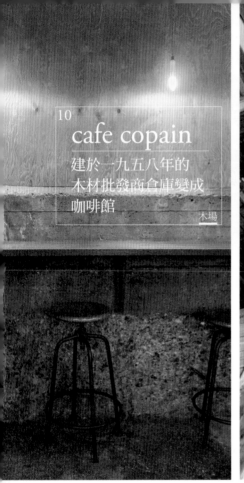

10

cafe copain

建於一九五八年的
木材批發商倉庫變成
咖啡館

木場

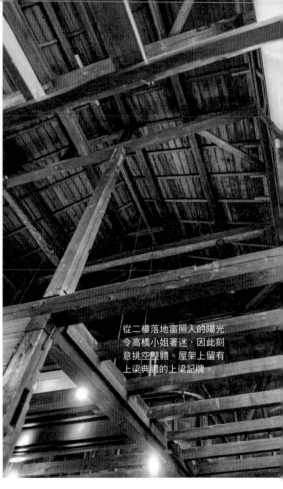

從二樓落地窗照入的陽光
令高橋小姐著迷，因此刻
意挑空整體。屋架上留有
上梁典禮的上梁記牌。

殘存於橋邊的老舊木材倉庫。邊望著雨淋板的外牆邊推開門，挑高的天花板頓時令人驚呆，耳邊傳來人們的談笑聲，還有柔柔的麵包香。

如地名所示，木場在江戶時代是廣大的儲木場。這間面向運河的小倉庫竟是使用水泥護岸的一部分建造而成。

店主高橋幸子小姐說「吧台區的上方本來沒有牆，以前的人都從那裡搬木材上船運送」。

說起高橋小姐和倉庫的相遇彷彿命運的安排。過去任職於食品公司的她，在烘焙部門擔任商品開發，表現相當活躍，但她想到繼續待在公司無法做自己想吃的麵包，於是毅然決然地辭掉工作。

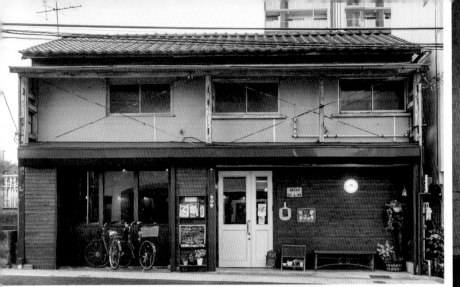

● menu（含稅）

咖啡　350 日圓

紅茶　350 日圓

布雪（法式海綿小蛋糕）冰淇淋
　　200 日圓

熱狗　400 日圓

主廚沙拉盤　1400 日圓

● cafe copain

東京都江東區平野 3-1-12

03-6240-3306

11:00 ～ 18:00（週日～ 17:00）

週一、週二公休，以及年初年末公休

東京地鐵「木場」站下車，徒步 9 分鐘。

右／牆壁的水泥部分是以前的護岸！進行整修時，在上方接裝木板。上／倉庫後方有運河。左／圖中的套餐（1180日圓）是自製麵包的三明治搭配「柴海農園」有機蔬菜做成的沙拉。也有提供不使用奶油或蛋的麵包。

「某天去就業服務中心的路上，從橋上看到這棟建築物。我很好奇那是什麼店家，所以就繞過去看一下，結果鐵捲門緊閉。」

不過，高橋小姐並未放棄。她立刻發揮行動力，到法務局找出房東進行接洽，在很短的時間內進行最低限度的必要整修工程，開了這家咖啡館。

「據說木材倉庫的時期，二樓是給員工住的地方。後來變成工程公司的倉庫，最後好幾年都沒用就這樣荒廢了。」

廢倉庫如今成為以麵包和新鮮蔬菜的午餐吸引人們聚集的空間，高橋小姐也如願變成「食堂阿桑」快活地工作著。

11
SPICE CAFE
木造舊公寓飄散出
香料的芳香

押上

見到這棟彷彿被植物吞沒的民宅，有些遲疑停下腳步。發現旁邊的「OPEN」招牌後，順著細長通道往內走，以擅長使用香料聞名的店家現身眼前。

兩層樓木造公寓整修而成的「SPICE CAFE」在向來偏愛北印度咖哩的日本，掀起了南印度咖哩的風潮，也為失去活力的老街找回關注，可說是先驅的存在。

生長於此地的伊藤一城先生花了三年半的時間走訪世界四十八國，體驗各國民眾的日常飲食文化。他在印象最深的印度，寄住熟人家學習咖哩和印度烤餅的作法，回國後到餐廳習藝五年。後來親手改造父

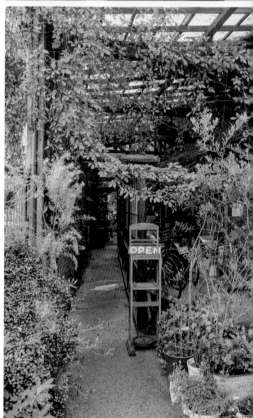

上／「這樣的建築物很多，可是沒人住，最後就變成大樓或停車場了。房子只要每日使用、每日打掃就能永久保留。」
下／被花草包圍的細長通道。

48

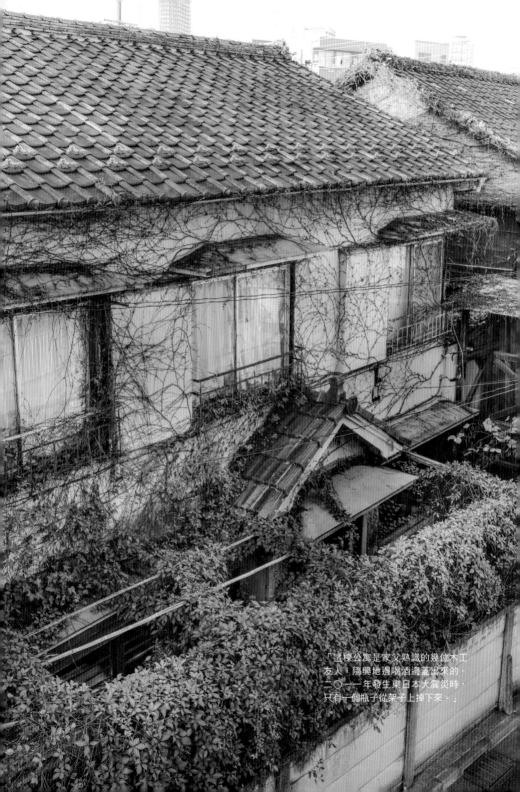

「這棟公寓是家父熟識的幾位木工友人，隨興地邊喝酒邊蓋出來的。二〇一一年發生東日本大震災時，只有一個瓶子從架子上掉下來。」

獲得《米其林指南東京》必比登推介（Bib Gourmand）的美味料理。
午餐有兩種咖哩和四種配菜，附咖啡及小份甜點（1350日圓）。

母蓋的出租公寓，於二〇〇三年開設了「SPICE CAFE」。

伊藤先生說「這裡原本叫藤美莊，一樓有兩間三坪的房間和四坪半的房間，廚房和廁所共用。二樓也是如此。這棟公寓沒有浴室，聽說以前住過六戶人家」。人口密度還真高！

「起初我一個人默默地進行改裝，街上的人知道後，朋友和附近的人或親戚都跑來幫忙，讓我深深感受到老街的人情味。」

挖開泥牆出現了編成格子狀的竹小舞（竹編骨架），有人告訴伊藤先生這是調濕性與耐火性佳的結構。於是他決定保留竹小舞，在泥水師的指導下塗刷矽藻土。

「每天都在塗，完成的時候我也差不多要出師了（笑）。」

用多餘木材巧妙拼裝而成的店門出自伊藤先生父親之手。伊藤家從

牆上局部露出的竹小舞。

50

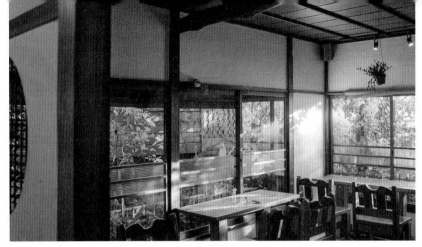

店內桌椅也是手工自製。

祖父那代就是建具職人。製作的料理也有貼近這棟老屋的部分。天花板和牆壁都是泥土和木材構成，完全找不到塑膠類的建材。

「現在回想起來，這個空間帶給我的影響呈現在盤中的料理。上門的客人也都是喜愛那種風格的人。」

開店後持續前往印度，與東京的法國料理主廚交流，獨自尋求料理的進步，以深奧的香料魔法擄獲人們的心。

客人可隨意混合不同的咖哩和配菜，調配出喜歡的口味。來自世界各地的辛香料，以及現代與昭和的時間完美融合在一盤之中。

● menu（含稅）

自製薑汁汽水　600 日圓
拉西（印度優格飲料）　600 日圓
芒果汁　600 日圓
新鮮香草茶　600 日圓
咖哩午餐（1 種）　1100 日圓

● SPICE CAFE

東京都墨田文花 1-6-10
03-3613-4020
11:30 ～ 15:00（最後點餐時間 14:00）僅週三、週四、週五，不接受預約。
Dinner 18:00 ～ 23:00（最後點餐時間 20:30）需預約
週一、週二公休
東京地鐵、都營線「押上」站下車，徒步 15 分鐘。

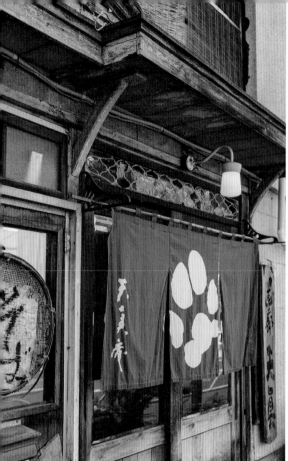

12 長屋茶房 天真庵

在散發老街魅力的寺子屋咖啡館品嚐手擀蕎麥麵

押上

上／東京藝術大學的學生製作的美麗彩繪玻璃。
左／有些客人受到店主夫妻自然不造作的個性吸引，幾乎天天上門。

以前有位木工在東京大空襲痛失自宅，戰爭結束後，從新潟運來建築材料，積極果敢地建造房子。約六十年後的二〇〇七年，長期成為空屋的那棟房子經過整修成為「天真庵」。

店主親手擀製蕎麥麵，用石臼研磨自製的焙煎咖啡，舉辦各種名為寺子屋（私塾）的傳統文化學習會。如此風雅的店，二樓掛著唐朝著名詩僧寒山與拾得的水墨畫，彷彿進入超脫世俗的世界，其實是左鄰右舍相聚話家常的地方。水的周邊延伸出豐富人情。

店主野村榮一先生偶然遇見這棟房子。當時在池袋開藝廊的野村先生熟識的陶藝家搬到押上的大雜院，受邀來玩的他在路上偶遇這間

52

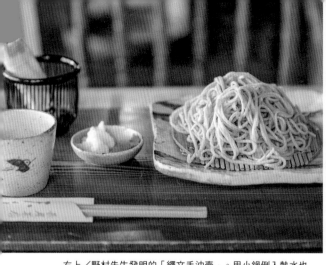

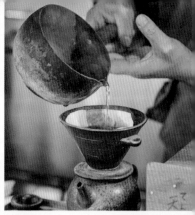

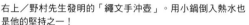

右上／野村先生發明的「繩文手沖壺」。用小鍋倒入熱水也是他的堅持之一！

右下／從拆掉的居酒屋接收的檜木吧台。原本就有的堅固防火保險箱擺在內部。

上／竹篩蕎麥麵（800日圓）。野村先生曾向廣島名店「達磨雪花山房」的高橋邦弘先生學習手擀蕎麥麵的製作。

●menu（含稅）

特調咖啡	500日圓
玉露（附點心）	800日圓
起司蛋糕	400日圓
蕎麥可麗餅	800日圓
蕎麥麵午間套餐	2000日圓

※ 蕎麥麵數量有限，售完為止。

●長屋茶房 天真庵

東京都墨田區文花1-6-5

090-2673-5217

12:00～19:00

（週日～16:00）

週三、週四公休

東京地鐵、都營線「押上」站下車，徒步10分鐘。

廢屋。

翻修這間廢屋時，以前經常造訪藝廊的學生及其同伴幫了很大的忙。

附近的人讓出家中閒置的鋼琴，常客的音樂家便在店內舉辦演奏會，還帶來訪日的知名音樂家。為人親切的野村太太喜代美女士曾經教人釀味噌，後來對方說「自己準備工具好麻煩，請你在天真庵開課」，如今已發展為成員超過百人的味噌會。這兒讓人體會到發自好意散播出去的種子，發芽茁壯的樂趣。孕育種子的土壤就是人們對野村夫婦的信任感。

正因為如此，中午過後，剛開門的安靜店內竟然感受到人的體溫。

右／墨田特調（480日圓）、自製的咖啡霜淇淋及咖啡凍（570日圓）。
下／閒置在廣田先生老家倉庫的燈罩。

拉門上也有玻璃雕花的裝飾。

13
墨田咖啡

用美麗的江戶切子
雕花玻璃杯享用
自製的焙煎咖啡

錦糸町

某個微涼的傍晚，推開「墨田咖啡」的推門，不巧店內沒有空位。

正猶豫著該怎麼辦的時候，坐在吧台區的女客人微笑著說「我要走了，你請坐」隨即起身。

受到如此體貼的人喜愛的「墨田咖啡」是由一九五六年的小鞋廠改造而成的自製焙煎精品咖啡專賣店。自行著手整修的廣田英朗先生說「聽說最後幾年變成租賃住宅，店裡還保留當時浴室的小窗。有人說這裡早就是危樓的狀態，要不是被我租下來，東日本大震災的時候早就倒塌了」。

為了補強建築物的耐震度，牆壁只簡單貼上膠合板，挖開地板重灌混凝土，拆掉天花板，挑高空間營造開闊感。

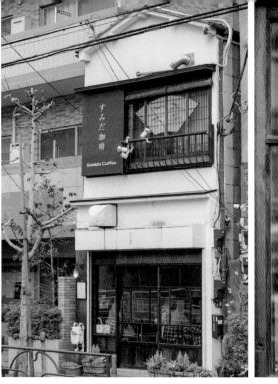

● menu（含稅）

本日咖啡　540 日圓
咖啡拿鐵　520 日圓
咖啡霜淇淋　450 日圓
本日蛋糕　450 日圓
烤起司吐司　470 日圓

● 墨田咖啡

東京都墨田區太平 4-7-11
03-5637-7783
11:00 ～ 19:00
週三、第二和第四個週二公休
JR「錦糸町」站下車，徒步 10
分鐘。

上／二〇一〇年開幕。二樓擺放咖啡烘豆機。
左／當地人為了享受喝咖啡聊天的時光，騎腳踏車或徒步而來。

然而更吸引人的是，存在於家人工作場所與這條街的「亮點」。廣田先生的老家是在錦糸町經營了一百二十年的玻璃製造商。店內散發柔和燈光的琉璃色及橙黃色燈罩，正是出自廣田先生父親之手。

「那些東西放在倉庫超過三十年了，我請父親賣給我。」

店名之所以冠上墨田二字是想對地方有所貢獻，杯子也使用職人製作的傳統工藝江戶切子雕花玻璃杯。玻璃表面的星星或市松（雙色格紋）雕花閃爍著柔光，彷彿在輕訴老街的故事。聞著咖啡香，靜心側耳傾聽。

把絕緣礙子當作天花板的裝飾。

庭園之家咖啡館
HIDAMARI

眾人集思廣益完成
聽得見輕柔鳥囀的
咖啡館

千石

在鬼腳圖（或稱爬樓梯遊戲）般複雜的住宅區巷弄內掛著「OPEN」的招牌。

順著細長通道往內走，突然出現綠意盎然的庭院。桃樹和南高梅的樹葉隨風擺動，傳來一陣鳥叫聲。

「HIDAMARI」是將一九六二年的獨棟屋翻修而成的咖啡館。坐輪椅的百歲客人逗弄鄰桌的兩歲小孩，有時會見到如此溫馨的畫面。

不過受託有效活用老屋的經營者伊藤晴康先生卻笑說「起初我沒想過這房子會變成咖啡館」。曾經從事不動產業和諮詢顧問業的背景，使他接到這個委託。

「調查後我發現，房子前面的巷子以前是商店街，現在也被當作通往大馬路的捷徑，所以有人通行。

子很多，讓親子安心放鬆休息的咖啡館卻很少。」

於是伊藤先生開始募集大家的意見，著手打造咖啡館。嬰兒推車和輪椅也能自由進出的無障礙坡道，使用的矮椅與矮桌。這些舒適的用心安排在口耳相傳下被許多人知道，對附近的人來說，咖啡館有如溫暖的向陽處。

「這裡是大家合力完成的地方，今後也會持續改變。」

用院子裡的梅子做成醃梅，舉辦流水麵線的活動都是回應客人的要求。庭院的陽光與人們的溫情使這家咖啡館總是流露一股暖意。

周邊有托兒所和國中、國小、小孩

56

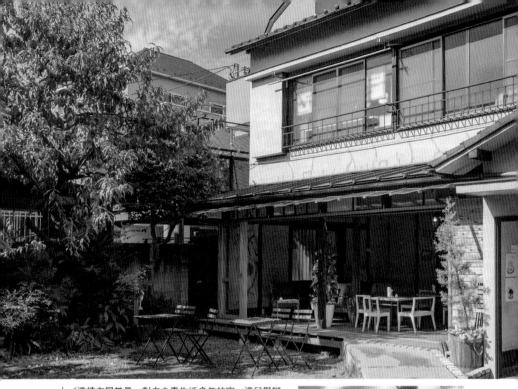

上／這棟老屋曾是一對老夫妻生活多年的家。這兒舉辦過許多活動。
右／享用「自製焙煎黑千石茶」（500 日圓）與三色麻糬丸子（300 日圓）的時候，工作人員說「這是其他客人送的，與您分享」，遞上一顆小蘋果。
下／拾階而上的二樓是補習班。

● menu（含稅）
特調咖啡　500 日圓
紅豆拿鐵　500 日圓
紅豆煎餅　300 日圓
烤飯糰　300 日圓
午間套餐　單品料理價格＋500 日圓

● 庭園之家咖啡館 HIDAMARI
東京都文京區千石 2-44-11
03-6902-9476
11:00 ～ 16:00（週二、週三、週四～ 19:00）
週一公休（例假日有營業）
都營線「千石」站下車，徒步 6 分鐘。

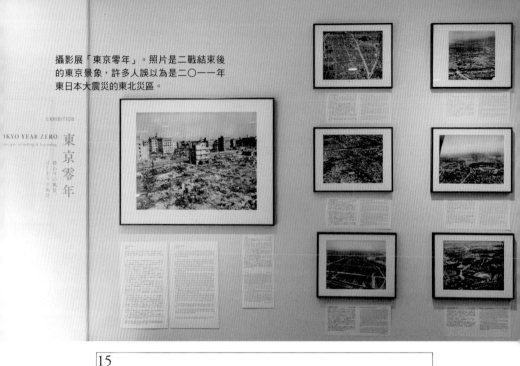

攝影展「東京零年」。照片是二戰結束後的東京景象，許多人誤以為是二〇一一年東日本大震災的東北災區。

EXHIBITION

TOKYO YEAR ZERO

東京零年

15 TOKYO LITTLE HOUSE

傳達戰後東京的記憶，充滿奇蹟的獨棟屋

赤坂

古民宅咖啡館常給人「很像阿嬤家」的感覺，不過真的有人把位於赤坂鬧區的祖父母家翻修成咖啡館。在那樣的地方居然有一九四八年的木造房屋，窗框也沒換過，始終保留著木框的玻璃窗，簡直就是奇蹟般的存在。

一樓是現代風格的咖啡館和藝廊，二樓是散發昭和懷舊感的住宿設施。

負責人深澤晃平先生說「身為那房子的家人，自己整修和找外面的人整修，兩方的心態會不一樣吧」。

「因為屋子裡充滿對阿嬤的回憶，就連破壞一面牆都很捨不得……」深澤小姐接著說。兄妹倆小時候幾乎每星期都會來這

58

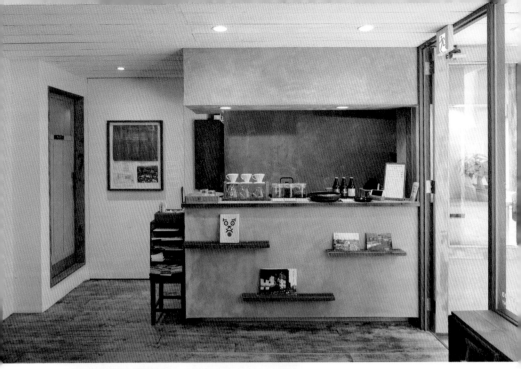

上／曾任職知名咖啡烘焙館的深澤愛小姐負責咖啡的萃取。

下右／店名取自著名繪本《小房子》（維吉尼亞·李·巴頓（Virginia Lee Burton），一九五二年迪士尼將此書改編為同名動畫短片）。

下左／手沖咖啡（450 日圓）和「MORIKAGE 商店」的餅乾（150 日圓）。

兒玩。

基於惜物之情，店內重新利用以前的生活用品。像是把祖父的木屐做成門把，擋雨板變成展示板。

「二十五年前祖母過世後，親戚在這裡住了幾年，我上大學後換我搬來住。這房子在現在的東京是很奇特的空間。以這裡為據點，騎腳踏車上街逛逛，自然會發現有趣的事物。我想投宿於此的旅客也會覺得東京觀光很有意思。」

戰前都在築地料亭工作的祖父母，戰後料亭老闆說「你們可以自己開店了」，得到老闆溫暖的支持，在赤坂蓋了房子，結果還是一直往築地跑。

「戰前的築地有海軍基地，是比赤坂高級的地方，祖母好像很想回到築地。後來因為奧運時期成為象徵東京復興的地區，才在赤坂住了下來。」

在兄妹倆的記憶中，出生於明治時代，從新潟到東京工作的祖母「總是神采奕奕」。

「將個人過往與都市歷史完美結合，這是咖啡館和住宿設施的理念之一。」

晃平先生學生時代把都市重疊繩文遺跡或神社佛寺的圖層製成地圖，收錄在中澤新一的著作《Earth Diver》。想法獨到的他以「東京零年」為題，在藝廊展出這房子蓋好後，剛結束戰爭的東京景象的照片，美國來的旅客不禁看到入迷。

「因為戰災或自然災害，包含江戶時代的火災造成慘重死傷的都市，世界上大概只有東京了。」

這棟老屋悄悄地向世人訴說塵封的東京記憶。

上／二樓的住宿設施保留過去的面貌，不僅獲得海外旅客好評，日本人置身其中也會萌生猶如旅遊的心境。
左／衛浴的內部被改裝成美麗的現代風格，但牆上刻意展示拆除時出現的竹小舞（竹編骨架）。

60

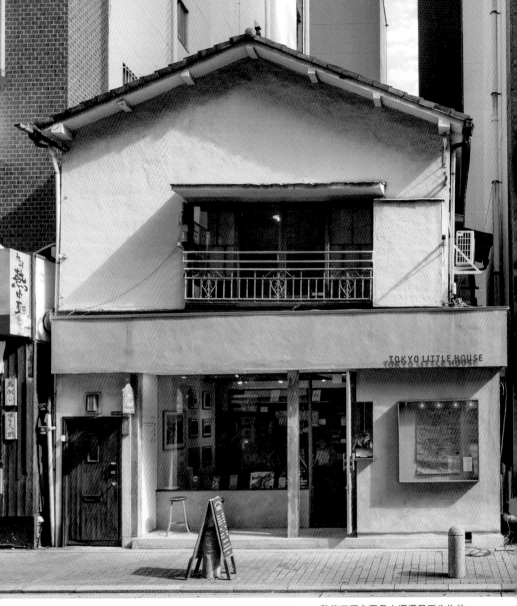

● menu（含稅）

冰咖啡　　500 日圓
咖啡拿鐵　600 日圓
抹茶歐蕾　700 日圓
精釀啤酒　700 日圓
烘焙點心　150 日圓起

● TOKYO LITTLE HOUSE

東京都港區赤坂 3-6-12
03-3583-0228
11:00 ～ 17:00
週日、例假日公休
東京地鐵「赤坂」站下車，
徒步 3 分鐘。

整修工程主要是由深澤晃平先生的
妻子杉浦貴美子小姐與工作人員
Sam Holden 負責進行。

「這裡是港區赤坂，力道山被刺殺的地方，歡迎您的收聽～」

這是TBS廣播節目主持人菊池成孔的固定開場白。那是赤坂邁向巔峰時期的一九六三年發生的大事。財政界人士、藝人和作家全都聚集在花街赤坂的料亭或高級夜店的傳奇時代。

料亭「島崎」過去曾是華麗的社交舞台。歇業後閒置二十多年沒有使用逐漸老朽，喜愛衝浪和旅行的兩位青年讓這兒脫胎換骨，變成附設咖啡館的民宿。

「屋主是在島崎的起居室出生長大，他現在還住在赤坂。聽說一直有人提議拆掉這棟建築物改建大樓，總是被他回絕，」當時和屋主交涉，創立「Kaisu」的鈴木重任

16

Kaisu
由赤坂料亭整修而成的
民宿 & 咖啡館

赤坂

休息室裡掛著料亭時代的吊燈。

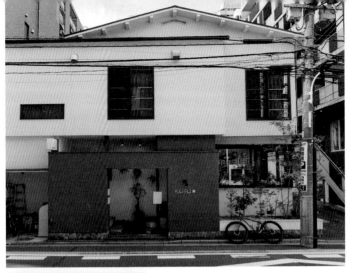

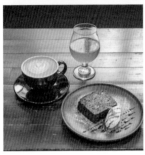

上／翻修自一九四九年創業的料亭。住宿的人多半是歐美旅客。
下／日本國產精釀啤酒（700日圓起）、咖啡拿鐵（500日圓）、香蕉蛋糕（500日圓）。

● menu（含稅）

手沖咖啡　500日圓
美式咖啡　400日圓
重乳酪蛋糕　600日圓
起司拼盤　800日圓
赤坂番茄雞肉炒飯　980日圓

● Kaisu

東京都港區赤坂 6-13-5
03-5797-7711
10:00 ～ 23:00
（最後點餐時間 22:30）
無休
東京地鐵「赤坂」站下車，徒步 4 分鐘。

先生這麼說。屋主告訴他，如果能留的料亭時代的燈具照亮人們的笑臉。

讓名門料亭再次成為人們聚集「相會」（会す，kaisu）的空間，那就可以開民宿。

「很巧的是，接下整修工程的人是屋主家的設計師。」

在如此奇妙的命運安排下，一樓改造成散發平靜舒適氣氛的咖啡館和酒吧，二樓是住宿空間。各處保

「以前去衝浪在住宿的地方認識的人，現在還有保持連絡。這家咖啡館也能讓世界各國的旅客和當地人產生交流。」

赤坂的巷子裡吹來一陣新風，大大推開了堅固的門扉。

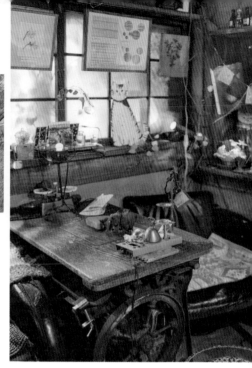

右／以廢材或撿來的東西、老舊的破銅爛鐵
營造出充滿魅力的空間。

上／老家是和果子店的店主製作的日式饅頭
表面烤得酥香。「日式饅頭」（250 日圓）和
印度奶茶（650 日圓）。

17

mugimaru2

在濃濃藝術氣息的空間
品嚐日式饅頭，賞玩店貓

神樂坂

巷弄內隔著木板牆聽到的三味線
撥弦聲突然停止。出現在眼前的建
築物有點像廢墟，難道咖啡館沒開
了嗎？內心感到不安。走近幾步
瞧，厚厚覆蓋的爬牆虎後方有入
口，亮著蜂蜜色的燈光。

店主岩崎早苗小姐說：「當初租
下這裡的時候，房東告訴我『之後
會進行道路拓寬，不知道什麼時候
會被拆掉，你想怎麼弄就怎麼弄
吧』。」鄰宅已被拆除成為空地。

這棟建於昭和三十年代的木造砂
漿兩層樓建築，內部被早苗小姐和
流木藝術家的哥哥岩崎永人先生，
以及兩位強壯的友人共同打造成獨
一無二的廢材空間，二〇〇五年開
店後，特異的氛圍吸引了有共鳴的
人們。就算是釘一根釘子也因為

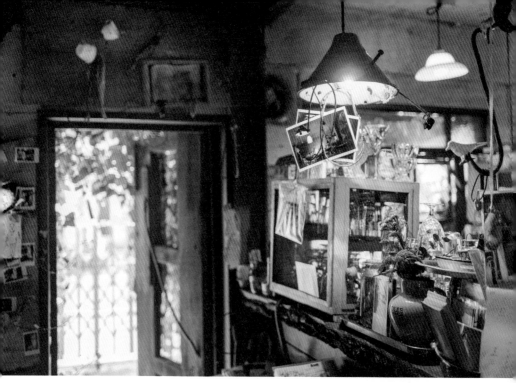

據說柳家金語樓在這兒
蓋房子之前，這塊土地
曾是寺廟。

●menu（含稅）

咖啡　550 日圓
抹茶　650 日圓
煎茶　650 日圓
啤酒　750 日圓
各種日式饅頭　250 日圓

●mugimaru2

東京都新宿區神樂坂 5-20
03-5228-6393
12:00 ～ 20:00（週六、週日～ 21:00）
週三公休
東京地鐵「神樂坂」站下車，徒步 5 分鐘。

「亮晶晶的釘子不適合這裡」，堅
持使用收集的生鏽舊釘。

「聽說喜劇演員柳家金語樓*的
家，以前蓋在這裡和左右、後方加
起來的地。我租下之前，這裡是開
了三十三年的居酒屋，藝妓和餐飲
業的人晚上很晚都會來喝一杯。店
主在這裡昏倒過世，剛開店時有一
陣子，沒人在的二樓會發出奇怪的
聲音，所以我就供酒祭拜。」

鋪榻榻米的二樓確實散發不可思
議的氛圍，在二樓享用日式饅頭和
印度奶茶的時候，第二代店貓迅速
溜上樓，溫順蜷縮於筆者膝上。

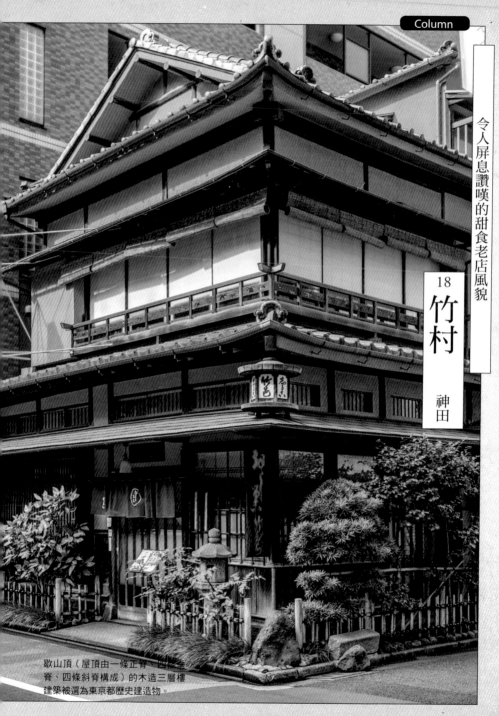

令人屏息讚嘆的甜食老店風貌

18

竹村

神田

歇山頂（屋頂由一條正脊、四條垂
脊、四條斜脊構成）的木造三層樓
建築被選為東京都歷史建造物。

＊ BOTAN（ぼたん，店名由來是「鈕釦」，因為過去這一帶有很多裁縫店，在和服仍是主流的時代，西服的
　 鈕釦看起來很時尚，故取此名）⋯⋯創業於明治時代的「雞肉壽喜燒」專賣店。東京都選定歷史建造物。

左／樓梯右側是二樓的榻榻米席，左側是居住空間。
下／二樓的欄杆有竹葉或梅花的鏤空雕刻。

神田須田町，過去被稱為神田連雀町一帶，幸運躲過猛烈空襲的奇蹟角落。在大正時代至昭和初期開業的餐廳依然保持原貌，門口的門簾隨風擺動。

一九三○年創業的甜食店「竹村」的第三代店主堀田正昭先生笑說：「家母曾說『因為附近有東京復活主教座堂（又稱尼古拉堂），所以炸彈沒有掉下來』。」他的母親是附近的老店「神田藪蕎麥」的千金。

「這家店是神田佐久間町的木工蓋的，聽說附近的『BOTAN＊』也是他蓋的。」

每天用北海道產的紅豆熬煮四種紅豆餡，紅豆湯和蜜紅豆都是依循傳統古法製作。

「創立這家店的家父叮囑我，不能偷工減料做出好東西，不要擴大店的規

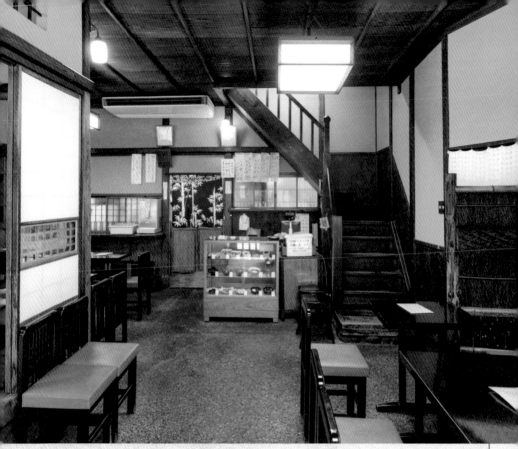

近年海外旅客增加，經常有客人說「想坐榻榻米席」。

模。」

招牌商品炸日式饅頭遵照父親的口頭禪「就算讓客人等，也要現炸供應」，客人點了才用麻油炸至香酥。

小說家池波正太郎被那樣的美味及風情吸引，成為竹村的老主顧，這是一段有名的傳聞。

「他總是一個人來，為了不讓其他客人發現，他都坐在裡面的位子，吃完就離開。為了讓他好好享用，我們不會向他攀談。」這般體貼的心意也是受到作家喜愛的原因吧。

「今天比較冷，紅豆餡要煮軟一點」，像這樣每天配合天氣進行微妙調整的手工活兒，堀田先生樂在其中。只要聽到客人說一句「很好吃」，所有的辛苦都拋諸腦後。

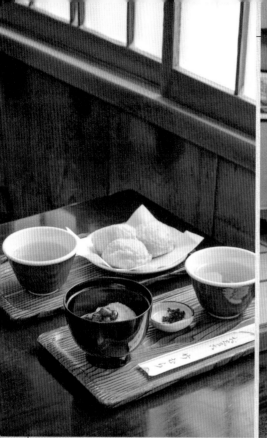

上右／第三代店主堀田正昭先生。「煮紅豆餡的祕訣是，仔細撈浮沫且充分加熱，不要過度攪拌。斟酌調整很重要。」

上左／池波正太郎最愛的小米麻糬紅豆泥（820 日圓）與炸日式饅頭（2 個 490 日圓～）。

躲過戰爭和大地震的建築物。

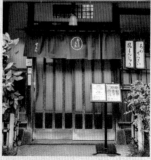

●menu（含稅）

紅豆湯	790 日圓
蜜豆	690 日圓
蜜紅豆	740 日圓
麻糬紅豆湯	810 日圓
海苔醬油烤麻糬	690 日圓

●竹村

東京都千代田區神田須田町 1-19
03-3251-2328
11:00 ～ 20:00
（最後點餐時間 19:40）
週一、週日、例假日公休
東京地鐵「淡路町」站下車，
徒步 3 分鐘。

※一九三〇年營業至今的這家店是相當珍貴的建築物，並非本書所定義的古民宅咖啡館＝「轉用、翻新古民宅的咖啡館」。

西部 巷弄

19 松庵文庫

樹齡百年的
大杜鵑樹守護著
音樂家夫婦的家

西荻窪

似乎是建於大正末期至昭和初期的民宅前，一棵全緣冬青在寒冬依然濃綠，樹幹下方有塊小木牌寫著「松庵文庫」。在玄關換穿室內拖鞋時，不禁脫口說出「打擾了」。

二〇一三年七月開張，二樓是出租空間。

70

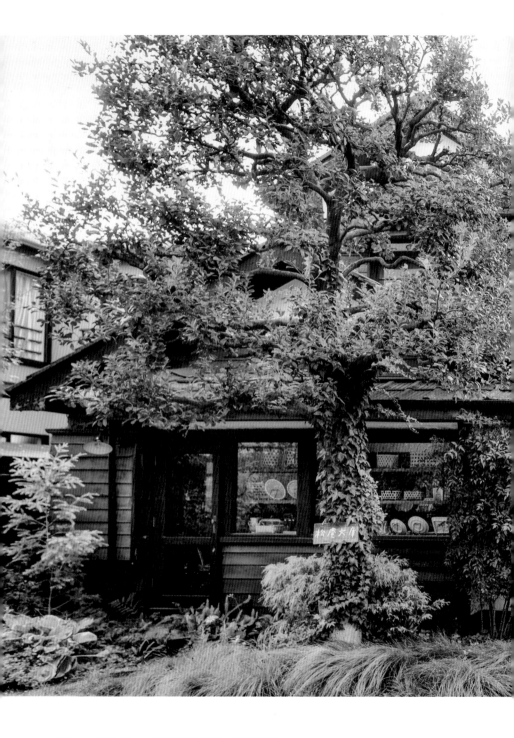

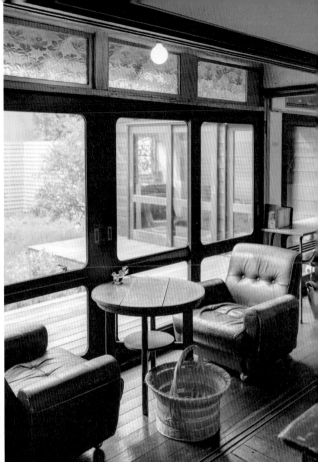

右／中庭會有小鳥和貓跑進來玩，甚至出現過狸貓。「當氣溫回暖，庭院裡開出藍花韭之類的花，內心忍不住懷疑這裡真的是東京嗎？」
下／柱子上留有翻修時拆掉牆壁打通房間的痕跡。

走進光線充足的空間，感到無比舒暢。每張桌子都放在能夠欣賞中庭綠景的位置，蛋糕盤或咖啡表面泛著綠光。

中庭的主角是一棵杜鵑樹。原本預定賣掉的老屋翻新成為咖啡館，就是因為這棵樹齡百年的大樹。

咖啡館老闆岡崎友美笑說「杜鵑花盛開的時候，就像一盞超大的粉紅燈籠喔」。為了讓經過屋前的人也能感受到花的存在，每個房間的隔牆都加了玻璃窗，在大街上也看得到中庭的景色。於是帶狗散步的人，見到鮮豔色彩的花朵會停下腳步，進來邊喝咖啡邊欣賞杜鵑花的美景。

這棟位於西荻窪街角的房子成為五月到來的季節象徵，過去曾是音

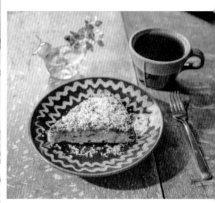

上／使用「ARISE COFFEE ROASTERS」咖啡豆的咖啡（550 日圓）、蘭姆葡萄乾核桃蛋糕（580 日圓）。
左／岡崎小姐說「總覺得屋裡的時間好像有落差，當我們忙著準備的時候，客人依然悠閒地看著書，心裡不禁會想啊～這樣會不會打擾到客人」。

樂家夫婦的住處。先生是指揮家，太太是打擊樂器演奏者，聽說學生們就在擺放三角鋼琴的房間接受夫妻倆的指導。

住在附近的岡崎小姐初次踏進這個家是在男主人高齡過世之後。決定賣房的女主人通稱「太太老師」主動邀她進屋。

「平常從我家二樓看到中庭的這棵杜鵑樹，在這裡看原來這麼大啊！聽到我這麼說，太太老師回道『好想留下這棵杜鵑樹。雖然很想留下它，這裡變成停車場的話就沒辦法了』。她的語氣充滿無奈，所以我告訴她『那麼，請您留下它』。」

於是太太老師答應了岡崎小姐的請求，將房子託付給她。說不定這

過去曾是浴室的角落，白色
磁磚留有舊時風貌。

也是杜鵑樹精的請求。據說付喪神會依附在歷經百年的器物，百年來受到喜愛具有生命力的植物更是如此。

鍾情古物的岡崎小姐，當時邊準備司法書士（類似台灣的代書）的考試邊在司法書士事務所上班，儘管內心猶豫掙扎，那天和太太老師聊過之後，約莫過了一年她就開了松庵文庫。

「現在想想，開咖啡館真是大膽的決定，幸好我有許多朋友和認識的人幫忙。」

負責翻修工程的「YUKUI堂」主張「維持原狀就好……這樣很好……」的概念。

「我認為那個概念很適合這房子。雖然牆壁或柱子的外觀不漂亮，直接展現原貌營造出這個空間

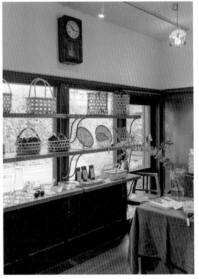
上／面向街道的房間當作藝廊使用。
左／藝廊的一角。「有客人說下雨的傍晚很有情調。這裡有可以清楚聽到雨聲的座位喔。」

曾經有過什麼的感覺。」

音樂家夫婦為了隔音，所有的窗戶都換成雙層鋁製窗框，不過當初這棟房子是木造建築，所以又換回木框，設計師指定使用四角有優美曲線的樣式。

表面多處剝落的家具、擺滿書的書架，別室的藝廊陳設日常生活雜貨與器皿。

用心整修的咖啡館迎來許多客人，當中也包含屋主夫妻昔日指導過的學生。

睽違三十年再度造訪，有人在學生通聯簿寫下看到這個家還在覺得很感動，有人帶來男主人生前指揮的照片，點了兩杯咖啡擺在照片前邊哭邊喝。

「那位客人離開時把男主人的照片給了我，我把照片放在廚房的高處，遇到困難的時候就向照片祈求（笑）。」

不過，有件令人開心卻困擾的事，這兒的女性工作人員相繼結婚喜事連連。看來神祕的杜鵑樹還是福神的化身，傳出這般有趣的耳語。

走出咖啡館時，抬頭仰望門前的全緣冬青，也許男主人的靈魂依附在這棵常青樹上，維持這個家的和諧。太太老師的心則依附在杜鵑樹上，悄悄向岡崎小姐傳達她的心意，繼續守護著這個地方。

藝廊的窗邊。

●menu（未稅）
冰咖啡　600 日圓
伯爵茶　650 日圓
蘋果奶酥　680 日圓
午餐　米飯御膳　1390 日圓

●松庵文庫
東京都杉並區松庵 3-12-22
03-5941-3662
11:30 ～ 18:00（午餐最後點餐時間 14:30）
週一、週二公休
JR「西荻窪」站下車，徒步 7 分鐘。

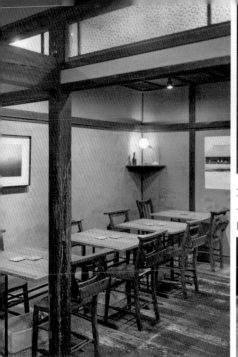

灰泥粉刷的牆壁產生獨特的陰影。

20
Re:gendo

閒置空屋變成
完美的古民宅咖啡館

西荻窪

驚見車站旁出現炭灰色的木板牆，沿著木板牆走往小路，饒富情趣的古民宅咖啡館的前院裡，南天竹的紅色果實隨風搖動。

即使冬天空氣乾燥，這片牆讓內部維持適度的濕氣，為咖啡館內享用午餐的客人帶來好心情。

美麗的骨董玻璃窗在灰泥牆上投射柔光，柱子和地板都是沉穩的色調。想必這家咖啡館是由熟知古民宅魅力的人們打造而成。

雖然推測正確，其他的一切卻都超乎預料。

原來木板牆是新建的，以前是單調無趣的磚牆。無人居住只留下大量家具，變成野貓聚集的老屋，在島根縣成功經營古宅翻新事業的

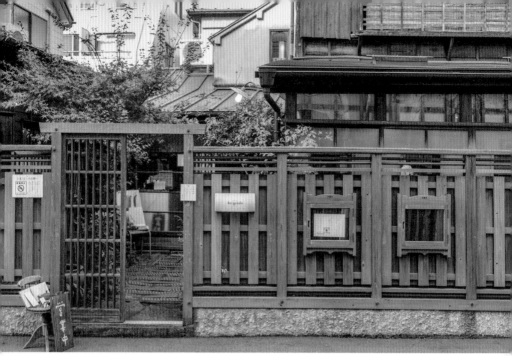

●menu（未稅）
咖啡　500 日圓
自製甜酒奶茶　700 日圓
本月箸間（甜食）　600 日圓起
飯糰套餐　1500 日圓
飯糰蔬菜壽司套餐　1500 日圓

●Re:gendo
東京都杉並區松庵 3-38-20
03-5941-8664
Cafe 11:00 ～ 17:00
（午餐最後點餐時間 14:30）
Shop 11:00 ～ 18:00
週二公休（例假日有營業）
JR「西荻窪」站下車，徒步 2 分鐘。

彷彿從前就有的木板牆包圍著 Re:gendo。一樓是咖啡館，二樓的店販賣用山村植物染色的衣服及生活雜貨。

「石見銀山生活文化研究所」的松場夫妻接下這個委託。

為了進行大整修，松場夫妻從島根縣運來古材和廢材，召集職人到東京動工。

基於「復古創新」的理念保留該留的部分，運用現在的技術仔細修補並增加新的魅力。拆掉庭院前簡易修建的小屋，配合原本的建築物增建新屋。新舊柱子刷塗柿漆或蜜蠟統一色調。

如此費工打造的「Re:gendo」讓戰爭前生活在這個家的人的夢想與現代人的理想，以及東京和島根幸福地融為一體。

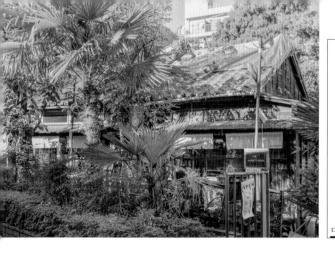

耳邊傳來桃園川潺潺流水聲的大雜院

和撐著水藍色陽傘的親子檔擦身而過，踏上一條綠道，眼前出現被高大柿子樹和棕櫚樹包圍的瓦片屋頂。那是戰後不久建於桃園川畔的兩層樓大雜院。如今河川已成暗渠在地下流動，沒人住的閒置大雜院變成街坊鄉親常去的咖啡館。

推開推門，店主嘉山先生正在準備製作香料咖哩，他總是花四小時仔細熬煮咖哩醬。

從事個案工作多年的嘉山先生也有參與將隔壁公寓改建為自立支援設施的營運。當時房東也提供了這棟大雜院，於是他開了咖啡館。嘉山先生說想為附近的老人家打造休憩場所。他的暖心舉動讓男女老幼都獲得放鬆的空間。

● menu（含稅）
咖啡 500 日圓
紅茶 500 日圓
磅蛋糕 400 日圓
烤三明治 500 日圓
印度風香辣豬肉咖哩 800 日圓

● MOMO Garten
東京都中野區中央 2-57-7
03-5386-6838
11:00 ～ 18:00
週一～週三公休
東京地鐵、都營線「中野坂上」站下車，徒步 12 分鐘。

上／二〇一三年咖啡館開張。屋齡七十年的屋頂開始漏雨，一部分用防水布蓋住。
右上／露台的水箱裡，稻田魚悠游其中，猶如縮小版的桃園川。
右下／起司蛋糕（400日圓）和 MOMO Garten 特調（500 日圓）。

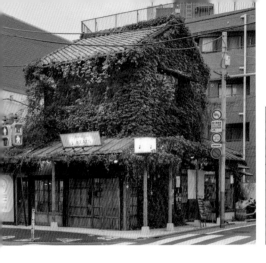

22

美食同源
CAFE KEATS

身心皆感到
歡愉的美味

東京街上的店開得多也收得快，陸續出現的創意店家總在幾年內消失。相較於古民宅的悠然平靜，這樣的落差令人有些吃不消。

被爬牆虎覆蓋的兩層樓木造房屋改造為舒適的咖啡館「KEATS」。

「聽說屋齡已經八十七年。」店長這麼說道。

這棟房子建於東急東橫線開業五年後，五十～六十年前一樓是香菸店，二樓住著一位高齡女性。

二○一○年，這棟房子的歷史再次啟動。改裝後變成餐廳，二○一六年再度改裝成為現在的咖啡館。昭和時期的深褐色與現代的白色共存的空間，增建改建形成複雜不合理的粗糙感充滿魅力，受到追求天然美味的人們喜愛。

● menu（未稅）
有機咖啡　500 日圓
有機茶　500 日圓
豆漿瑪卡（Maca，又稱秘魯人參，原產於南美洲安第斯山脈的十字花科獨行菜屬植物）起司蛋糕　630 日圓
下酒菜三拼　580 日圓
KEATS 魚盤　1300 日圓

● 美食同源 CAFE KEATS
東京都目黑區祐天寺 2-8-12
03-6451-0672
11:30 ～ 22:00（最後點餐時間 21:30）
週一公休
東急線「祐天寺」站下車，徒步 5 分鐘。

上／原本是雜糧咖啡館，後來變成韓式料理餐廳，二○一四年以美和健康為主題的 KEATS 加入。二○一六年更改店名，變成現在的形式。

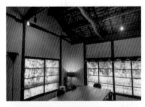

右上／吃晚餐的客人被帶往二樓，那兒是散發濃濃昭和風情的空間。
右下／契約農家送來的新鮮蔬菜搭配超級食物的醬汁享用的「超級蔬菜盤」（1300 日圓）。

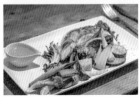

上／古桑庵的命名者是夏目漱石的女婿松岡讓。
下／古桑庵風味的抹茶紅豆湯圓（950日圓）有附清口的鹽昆布。

被「古桑庵」的木牌吸引，踏入懷舊風情的庭院，對昭和出生的人來說彷彿走進時光倒流的世界。綠松青楓，洗手缽邊上擺著柿子。順著飛石（墊腳石）走向入口，脫鞋後被帶往左側的主屋。

這棟房子與居住者的生活方式緊密連繫，配合人生階段增建修築。聽說過去曾是四代同堂和一位傭人同住於此。

現在的屋主中山勢都子小姐說：

「以前住了曾祖母和祖父母、父母，加上兩個小孩的七口之家。小孩長大後需要個別的房間，昭和中期蓋了別屋，在夾層屋內增建兩間房。」她是建造主屋的渡邊彥先生的孫女。

陽光透過枝葉縫隙灑落。左側是建於大正時代的主屋，正面是建於一九五四年的茶室。

中山小姐的母親渡邊芙久子女士晚年成為人偶作家，每年會在家中舉辦一次作品展。一九九九年開始在家中一角設立咖啡館。芙久子女士過世後，這棟歷經大正、昭和、平成時代的家由中山小姐繼承。

「一起家母是為了孫女用舊布做雛人形（女兒節娃娃）才開始製作人偶。我們把那個叫作大雛，現在仍然小心保存著。到了女兒節，加上我在六十年前買的雛人形一起放在這裡裝飾。」

中山小姐笑說，年輕人來這兒總是好奇地四處張望，但對我來說屋裡都是小時候就有的東西，試著問她有什麼保養老屋的祕訣。

「除了每天打掃，還有比我更熟悉這個家的老木工師傅、每年委收集木刀。」

託整理的園藝師，多虧有他們幫忙。」

聽著中山小姐的回答，視線不禁被擺在壁龕的多把木刀吸引。

「我祖父是劍道老師，他很喜歡

上／小巧盆栽營造的四季風景。
下右／人偶作家渡邊芙久子女士的作品，依季節更換展示。
下左／渡邊彥先生在名門球場「東京草地網球俱樂部」（Tokyo Lawn Tennis Club）拍攝的一張照片。左為年輕時的天皇陛下，右為皇后陛下＊。還有兩人的簽名。

＊二〇一九年五月一日天皇退位，改稱上皇陛下與上皇后陛下。

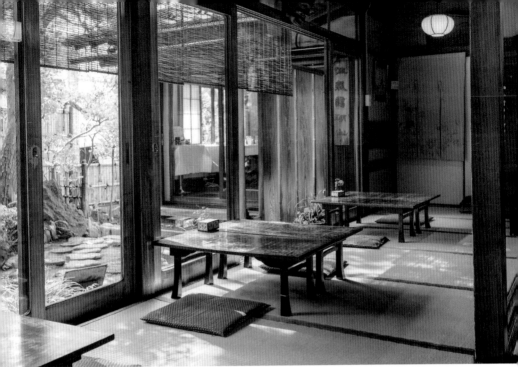

● menu（含稅）

咖啡　550 日圓
草莓牛奶（附點心）　550 日圓
冰卡布吉諾（附點心）　650 日圓
抹茶（附和果子）　850 日圓
蜜紅豆　850 日圓

● 古桑庵

東京都目黑區自由之丘 1-24-23
03-3718-4203
11:00 ～ 18:30
週三公休
東急線「自由之丘」站下車，
徒步 5 分鐘。

以前的客廳當作出租藝廊使用。中山小姐的曾祖父把家中小狗送給近代日本畫巨匠橫山大觀收養後，收到的親筆感謝信裝飾在主屋的長押（門柱間的橫板）。

其實吸引目光的不是木刀，而是後面的掛軸，據說那是夏目漱石的畫作。

昭和中期，中山小姐的祖父渡邊彥先生在主屋旁蓋了茶室，當時協助他的人是網球同好小說家松岡讓。松岡是夏目漱石的門生，仰慕漱石的長女並結為夫妻。

這間使用桑木古材建造而成的茶室也是由松岡命名為古桑庵。基於這樣的緣分，古桑庵也有著名俳人正岡子規修改摯友漱石俳句的親筆信。

閉上雙眼，隱約能夠聽見曾經生活於此的陌生人的聲音——祖父攪動茶刷的聲音、母親用剪刀剪東西的聲音，以及孩子們的腳步聲。

右／原為壁櫥的地方用來放音響設備剛剛好。選擇適合季節或時段、客人的音樂也是咖啡館重要的構成要素。

下／招牌咖啡豆是向北海道的「豆燈」和姬路的「HUMMOCK Cafe」訂購。

左／將建於昭和初期的公寓整修為咖啡館，於二○一七年開幕。

Hummingbird Coffee

在別有情調的空間
品嚐用心沖泡的咖啡

學藝大學

洗練時尚的空間、上等的咖啡和甜點，以及細心周到的服務，這樣就是很棒的咖啡館嗎？那倒未必。

怎麼做才能接近理想的咖啡館呢？店主吉村健先生總是帶著這樣的想法為每位客人沖泡咖啡。即使是相同的咖啡，也會依照客人調整濃度，從對話中掌握對方的喜好，並且配合季節。

咖啡館的氛圍也會視客人和狀況微妙調整。例如，店內原本只有安靜看書的客人，之後結伴而來的客人開始聊天，他會懇請聊天的客人稍微降低音量，若是開店後已有好幾位輕聲談笑的客人，他就不會特別多說什麼。

但臨機應變的判斷不易被認同，有時客人會反問：「為什麼？」不

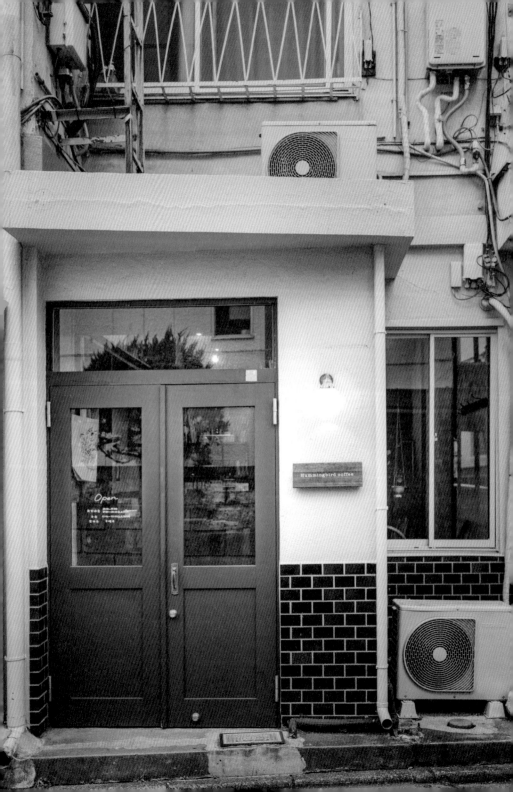

擅言詞的吉村先生只好試著用誠懇的語氣說：「請您包容我的任性要求……」

維持閒靜氣氛的強烈意志與堅定主張，讓越來越多人愛上這家咖啡館。

這個富有情調的空間是歷經增建改建的老公寓一樓。原本是和室改建為現代的西式房間，透露出生活感。

整修是交給「Haiiro Ookami」的佐藤克耶先生，吉村先生很信任他的品味，把自己的構想告訴他。

佐藤先生說：「雖然物件契約標示屋齡四十五年，我想那是增建的部分。」

「拆掉壁紙和膠合板後，泥牆露出小舞壁（竹編骨架），當下我立刻知道這房子是以古法建造。從柱子的粗細判斷，原本的屋齡應該是八十年。」

就像在幫房子仔細卸妝那樣，慢慢恢復本來的面貌。刮掉砂壁的砂後，出現灰色的底牆。佐藤先生覺得那個顏色很有魅力，建議不塗任何東西，這也很符合吉村先生的構想。

降低地板高度，上下變寬敞的店內陳設吉村先生精選的老家具和美麗擺飾，完成舒適的空間。

從事音樂工作多年的吉村先生說，他在咖啡館也遇見了重要的音樂和人。與這棟公寓的相遇，委託佐藤先生進行整修，一切都是偶然。特別的咖啡館會帶來美好的偶然。

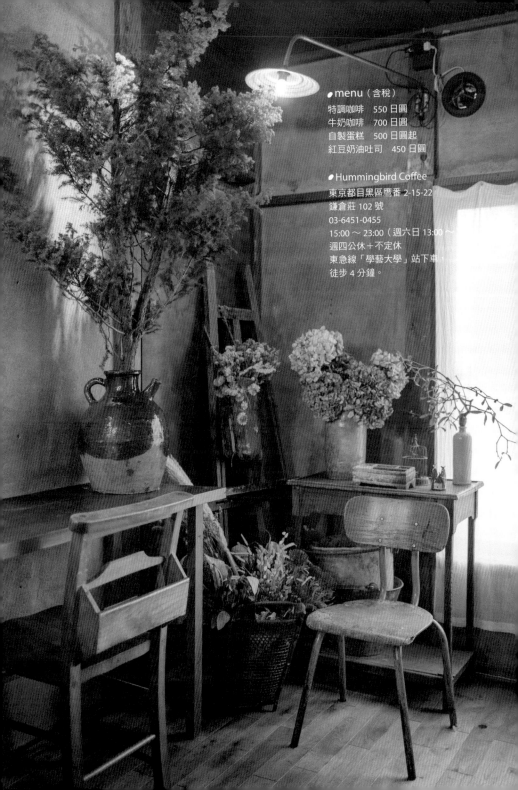

● menu（含稅）
特調咖啡　550 日圓
牛奶咖啡　700 日圓
自製蛋糕　500 日圓起
紅豆奶油吐司　450 日圓

● Hummingbird Coffee
東京都目黑區鷹番 2-15-22
鎌倉莊 102 號
03-6451-0455
15:00 ～ 23:00（週六日 13:00 ～
週四公休＋不定休
東急線「學藝大學」站下車、
徒步 4 分鐘。

右起第二間，掛著白色短門簾的是
TENEMENT，右邊是書店。

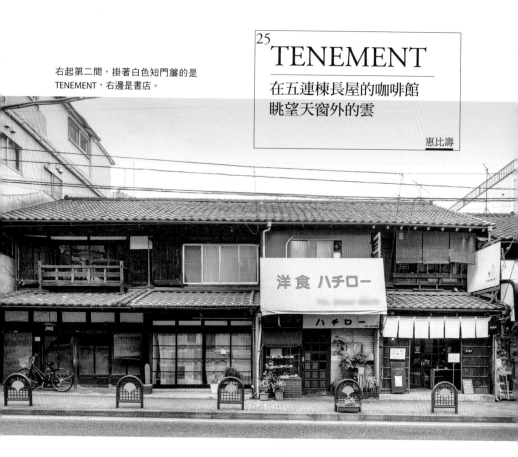

在僻陋老舊的商店街散步時，二樓是增添樂趣的看點。二樓通常會保留看板建築（木造商店外牆加裝銅板或貼磁磚修飾門面，由建築史家藤森照信命名）的裝飾，或是發現看似獨棟房卻是三連棟的長屋。

自惠比壽延伸至白金高輪的「白金北里通商店街」是躲過東京大空襲和都市更新的稀有地區。在楊楊米店、蔬果店、豆腐店等零星店家當中，最引人注目的是五連棟長屋，五間房子各自有新舊店家入駐。

走進其中一家店「TENEMENT」之前，從道路對面可以盡情欣賞全景與二樓的風情。聽說這個五連棟長屋建於大正時代。

TENEMENT 的老闆是音樂家豬野秀史先生。店內播放著他的歌曲，

88

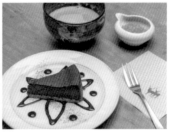
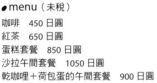

● menu（未稅）

咖啡　450 日圓
紅茶　650 日圓
蛋糕套餐　850 日圓
沙拉午間套餐　1050 日圓
乾咖哩＋荷包蛋的午間套餐　900 日圓

● TENEMENT
東京都澀谷區惠比壽 2-39-4
03-3440-6771
11:30 ～ 23:00
無公休
東京地鐵「廣尾」站下車，徒步 10 分鐘。

右上／一樓的座位。據說整修前的樓梯不是這個
方向，中間還有破洞。店內隨處可見鹿的插畫，
那是老闆音樂作品的圖案。
右下／巧克力起司蛋糕＋咖啡歐蕾的套餐（850
日圓）。平時有供應黑豆起司蛋糕等八種人氣重
乳酪蛋糕。
左／老闆有時會在設有天窗的二樓小房間進行音
樂對談或開會。

乍聽誤以為是樂壇巨匠細野晴臣，
店長小森宏子女士笑說「大家常說
他們的聲音很像」，接著又說細野
先生也住附近，他會來咖啡館。

原本就愛咖啡館的豬野先生及友
人，散步途中遇見五連棟長屋的這
間空屋，進行整修後，於二〇〇二
年開了這家有魅力的咖啡館。

「當時屋內破破爛爛，但木工師
傅說『二樓的梁柱很穩固。以前的
木工真是厲害』，結果不知該從何
下手。」

因為老闆很想要天窗，便在二樓
增建了小房間。坐在那個有點奇妙
的空間，看見浮雲從頭上悠悠飄
過，彷彿身處鬧市中心的氣穴（air
pocket）又掉進氣穴之中。

26
La vie a la Campagne
宛如置身歐洲鄉村的空間

藤蔓攀爬白牆長出葡萄，似乎曾在歐洲老電影中看過這樣的鄉下小教堂。

灰泥牆、斜照的青白光線、厚重燭台、邊緣缺角的聖母像——很難相信這是屋齡六十年的兩層樓木造房，以前竟然還是和室。

為這棟老屋施展美麗魔法的人是來自義大利的 Roshan Silva。起初他在鎌倉遇見一間小小的古民宅受到吸引後，開了咖啡館「la maison ancienne」。接著整修這棟老屋，在一樓開設烘焙坊和服飾雜貨店，二樓則是咖啡館。

「光的平衡很重要」，Silva 先生提及空間的創造。為此他刻意堵住幾扇窗，因為陰暗的存在更能突顯光。

二〇一二年開張，二手木馬在門口迎接客人

整體的主題是「鄉村生活」，開始製作麵包也是其中一環。「日本的麵包用了很多奶油，鬆軟彈牙。我找不到在義大利吃的那種純樸麵包，所以乾脆自己做。」

Silva 先生說以前的鄉村生活應該是很樸素的飲食。

「即使招待客人也是麵包和湯而已，鄉下人就連舊麵包也很珍惜。」

基於這樣的發想，誕生了冠上店名的「La vie a la Campagne」。挖空吐司倒入義式蔬菜湯及白醬，撒上起司焗烤。

「愛惜有生命的舊物」，Silva 先生的這句話適用於衣食住的一切。

右／「La vie a la Campagne」與咖啡套餐（1500 日圓）。
左／二樓咖啡館的老家具當中也有一百年前的骨董。

● menu（含稅）
咖啡　600 日圓
特調香草茶　700 日圓
自製檸檬水　700 日圓
蛋糕套餐　1100 日圓
每日午間套餐三明治組合
　1500 日圓

● La vie a la Campagne
東京都目黑區上目黑 2-24-12
03-6412-7350
9:00 ～ 22:00（週三～ 18:00）
無公休
東急線「中目黑」站下車，
徒步 6 分鐘。

右／椅背可放聖經的教會椅。
左／主張店內「全都是喜歡的東西」，就連細部都充滿魅力。

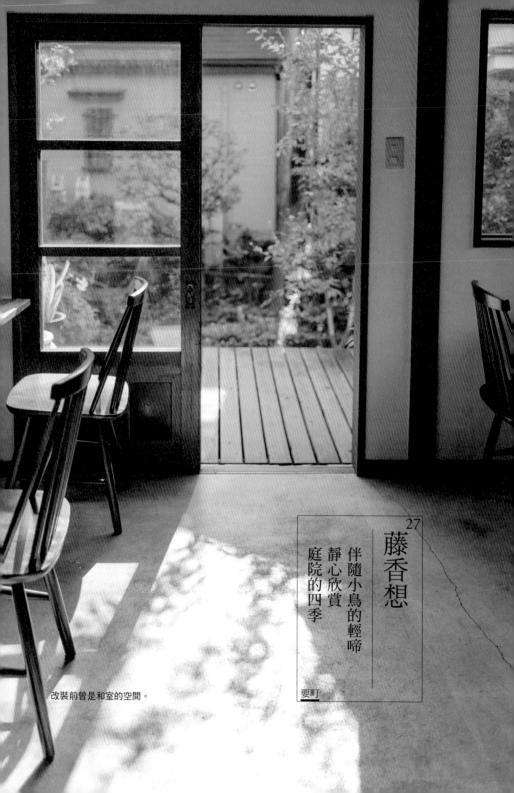

改裝前曾是和室的空間。

27

藤香想

伴隨小鳥的輕啼
靜心欣賞
庭院的四季

要町

上右／小鳥的飼料架，院子是小鳥的天堂。
上左／二〇一五二月開張，內部連接寬廣的庭院。
下／大窗呈現四季更迭的繽紛美景。

擺在窗邊的桌子，表面反射著綠光。這個空間的主角顯然是窗戶，為了欣賞庭院美麗的四季景色而裝設的大窗戶。

看不到的主角是江戶的昔日回憶，以及舌尖品嚐到的飯菜香。使用長期往來的千葉縣香取郡東庄町的農家種植的米，以及老醬油廠熟成的生榨醬油製作美味的料理。東庄町是店主本橋香里小姐祖父母的故鄉。

綠意盎然的庭院裡，一間別具風格的主屋莊嚴寧靜地座落在那兒。生長於此的本橋小姐得知同一塊腹地內有棟建於一九五八年的房子變成空屋後，花了一年的時間仔細思考進行整修，開了這家咖啡館。

「陸」是使用國產牛肉的烤牛肉蓋飯套餐（1290日圓含稅），「海」是海鮮蓋飯。

「這個庭院以前有藤棚，我想是四代前的祖先在江戶時代至明治時代搭建的，聽說他們曾經栽種藤花，拿到街上賣錢累積財富。」

原本咖啡館的小露台也要搭藤棚，基於耐震的考量，只留下一盆藤花。

沒有經營過咖啡館的本橋小姐為何會開這家店呢？「我想過既然要留下這個家和庭院就不該這麼擱著，要讓大家都能看到。以前附近的人每天都會隨意進出，在緣廊喝茶聊天，後來卻沒人那麼做了。」

本橋小姐小時候體驗過四代同堂的大家庭生活。希望過去這條街上人與人的互動，能夠藉由緣廊般的咖啡館重新恢復——這是「藤香想」的期望。

開店四年，咖啡館已成為在地人熟悉的場所。有人來此享用以當地商店早上進貨的食材製作的料理。媽媽和小寶寶在二樓的和室放鬆休息。「我想看雪景」，特地在庭院變成雪白世界時造訪的客人。

「景色很美，雪的反射照亮了庭院。」

在那樣特別的日子，人們在咖啡館聊天的話題比平時更加拉近彼此的距離。

本橋小姐也有參與保存文化財產的活動。從咖啡館徒步約五分鐘便可抵達的豐島長崎富士塚（富士山是神靈存在之地，信仰富士山的人們在江戶時代後期於各地修建代表富士山的富士塚）被視為江戶時代的庶民信仰，已指定為國家重要有

94

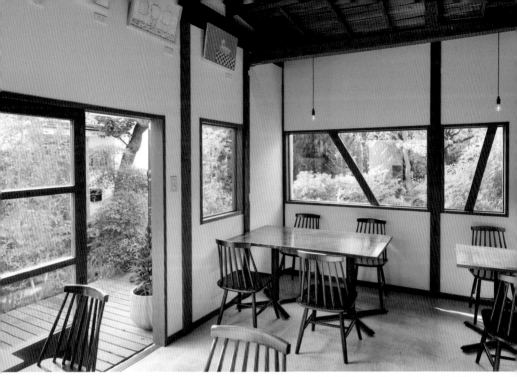

● menu（含稅）
咖啡　540 日圓
日式紅茶（整壺）　700 日圓
麻糬　540 日圓
自製醃菜　480 日圓
「海」海鮮蓋飯套餐　1290 日圓

● 藤香想
東京都豐島區要町 1-38-11
03-6909-4602
11:30 ～ 21:00
週二公休
東京地鐵「要町」站下車，徒步 5 分鐘。

上／牆壁當作展示空間。要町在昭和初期蓋了許多附畫室的出租房（又稱畫室村）供新人藝術家租用，稱為「池袋蒙帕納斯」（Montparnasse）。依循那樣的歷史，現在仍舉辦多種藝術活動。
下／整修時拆掉天花板，露出梁柱。

形民俗文化財。

「和街坊鄉親互動的同時，我也在思考如何與未來產生連繫。」

藤與富士，這個場所延續著對兩個「ふじ」（fuji）的心意。

過去投宿的旅客爬過的樓梯。

抹茶冰淇淋加紅豆湯圓（650 日圓）
和「蓮花茶」（600 日圓）。

<table>
</table>

28 蓮月

延續長年受到喜愛的蕎麥麵店的故事

池上

早晚都能聽見池上本門寺鐘聲的寧靜門前町（在寺廟、神社等宗教建築周邊形成的市街）。歷經近九十年歲月的「蓮月」依然矗立在正門附近。獨具一格的反翹屋頂訴說了這兒原是宮大工（建築修補神社佛寺的木工）建造的宿坊（神社寺院提供的住宿設施）。掀開藍色門簾前，已被美好的外觀深深吸引。

過去的建具、天花板、有屋頂的帳房營造出店內的印象。殘留在玻璃門上的「名代蕎麥麵」，牆上破爛的蕎麥麵價目表，這棟建築物被翻新成為咖啡館之前，一直都是蕎麥麵店。

「蓮月從傍晚開始，時間就會錯亂喔。」

96

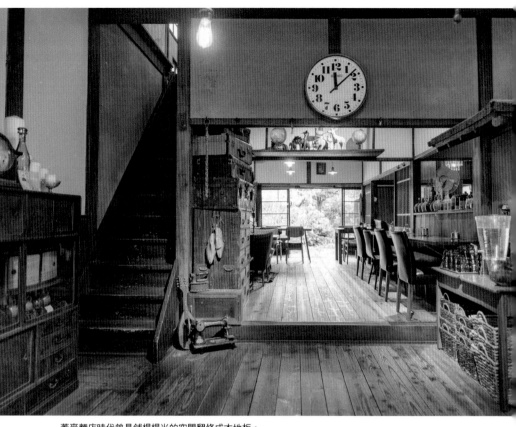

蕎麥麵店時代曾是鋪榻榻米的空間翻修成木地板。

老闆輪島基史先生這麼說道。

「時鐘的一分鐘變成十分鐘，放空的時候變回真正的自己。」

的確，進入蓮月彷彿會經歷如此奇妙的夜晚。

獲得解放的靈魂飄浮在空中。的

說到奇妙，接下風險大的古民宅開咖啡館，全心投入無私付出的輪島先生也頗令人好奇，透過這次的採訪似乎能夠理解他的想法。

先為各位介紹這棟建築物的來歷，以及輪島先生成為蓮月老闆的經過。這棟建於一九三三年的建築物起初是當作宿坊使用，戰前第一代蕎麥麵店入駐。據說一樓是店面兼住宅，二樓是旅店。後來幸運躲過空襲和火災，一九五九年第二代蕎麥麵店「蓮月庵」開張。之後變

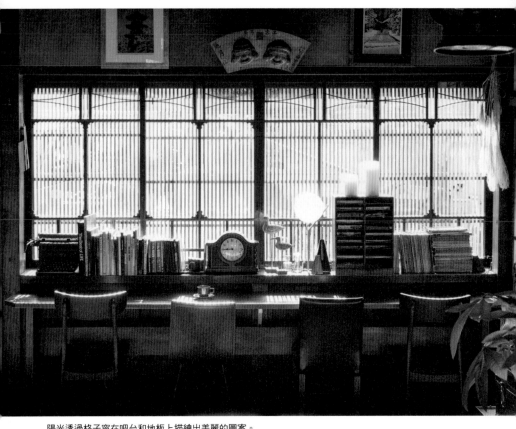

陽光透過格子窗在吧台和地板上描繪出美麗的圖案。

成本門寺香客固定去的餐廳，二樓則是當地人聚會的場所，就這樣經營了五十五年。

二○一四年，蕎麥麵店的老闆因為年事已高，儘管不捨還是歇業了。建築物本身也受損嚴重，聽說當時有人提議拆掉蓋大樓。

難道不能想辦法留下這棟歷史悠久的珍貴建築物嗎？於是，擁有相同心聲的一群人開始推動保存企畫，輪島先生被朋友邀請加入。

輪島先生原本在蒲田經營二手衣店，經常有年輕人到店裡找他聊天，而不是買衣服。也許是輪島先生會傾聽他們的玩笑話或煩惱，讓他們的心靈有所寄託。就在輪島先生結束二手衣店之際，苦無進展的保存企畫向他提出委託：「請你擔任店

98

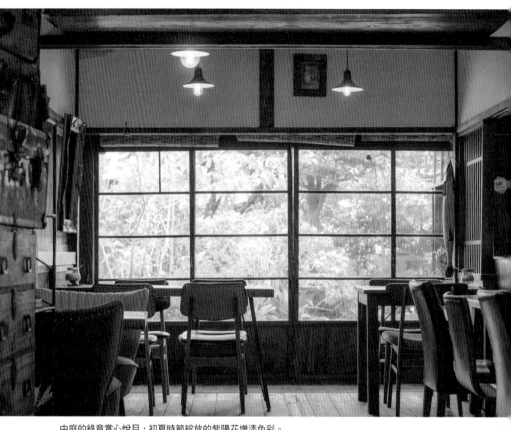

中庭的綠意賞心悅目，初夏時節綻放的紫陽花增添色彩。

長協助咖啡館的「翻新，」這或許是命運的安排。因為總有一天要開一家讓人們有歸屬感的餐廳正是他的目標。

輪島先生為了完成請託努力奔走，進行整修工程與困難的交涉、工作人員的招募。在許多人的協助下，二〇一五年秋天保持完好外觀的咖啡館蓮月開幕了。概念是「家人」。

即使咖啡館變得受歡迎，輪島先生仍積極參與町內的高齡者聚會加深交流，並且推出在蓮月念書的學生享有飲料半價優惠的「自習折扣」，居中串連不同的世代。除非下一代的人傳承下去，否則蓮月和這塊土地存續的文化都會中斷。

上／牆上掛著蕎麥麵店時代的吉祥物。
左／二樓是榻榻米席。拉窗的嵌木很美。拆掉拉門，變成十六坪左右的大房間。

「在自習折扣時間來咖啡館的高中生，我常請他吃點心和他聊天。我告訴他『未來是由你創造的』。」

順利考上志願的高中生說要到蓮月打工，然後就一直在這兒工作。

你好像大家的爸爸呢！輪島先生聽了之後，聊起已過世的父親政一先生。

「以前家父會帶狗去公園散步，某天換家母帶狗去散步，在公園遇到的人說『多虧帶這隻狗來的老伯幫忙除草，公園現在變得很乾淨』。」

輪島先生從身邊的人得知父親因為無償服務或幫助他人而受到感謝的種種佳話。隨著年齡增長，他的長相及身型也和父親越來越像。想法和行為想必也是如此。

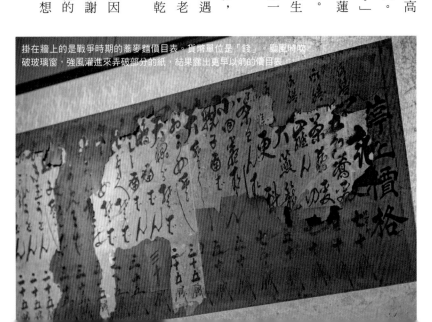

掛在牆上的是戰爭時期的蕎麥麵價目表。貨幣單位是「錢」。颱風時吹破玻璃窗，強風灌進來弄破部分的紙，結果露出更早以前的價目表。

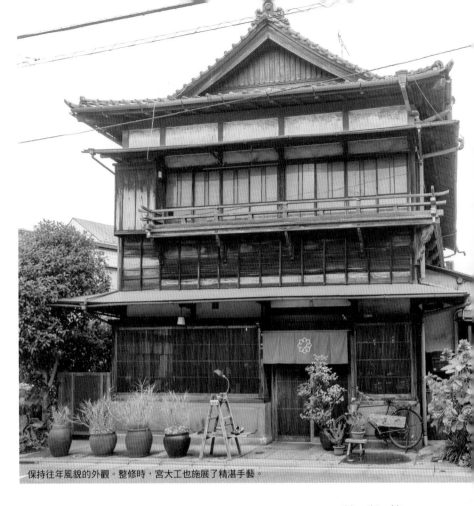

保持往年風貌的外觀。整修時，宮大工也施展了精湛手藝。

● menu（含稅）

咖啡　550 日圓
紅茶　600 日圓
格子鬆餅　550 日圓
烤奶油吐司　550 日圓
蓮月豆咖哩　1000 日圓

● 蓮月

東京都大田區池上 2-20-11
03-6410-5469
10:00 〜 18:00（最後點餐時間 17:30）
不定休
東急線「池上」站下車，徒步 8 分鐘。

退休的蕎麥麵店老闆也會來咖啡館。颱風吹破玻璃窗時，老闆的女兒不時找朋友來用餐，說是要幫忙補貼資金。

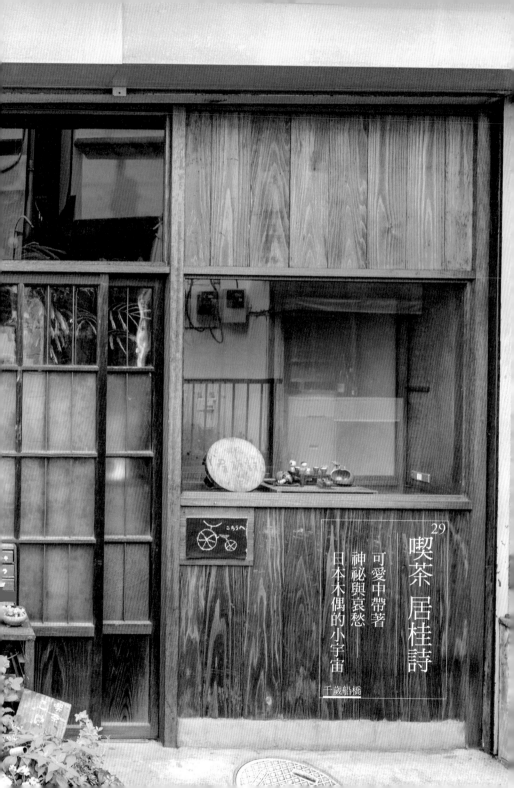

喫茶 居桂詩

可愛中帶著
神祕與哀愁──
日本木偶的小宇宙

千歲船橋

二〇〇九年開張。整修前只有鐵捲門的門口，裝上雅致的古老建具後，成為適合展示木偶的空間。

menu

1階		2階	
コーヒー	500	サンドイッチセット	
紅茶	500		950
ハーブティ	700	ラタトゥイユセット	
チャイ・ココア	650~		1100
ビール・ワイン	600~	ドリアセット	
			1300

kinponcho
キーマカレー
1000

右／默默守護客人進出的木偶們。
下／午餐的熱門料理「焗烤普羅旺斯雜燴」
（1000日圓）搭配冰淇淋蘇打（650日圓）。
左／樓梯下方的小桌子是人氣座位，被稱為
「自習室」或「反省室」。

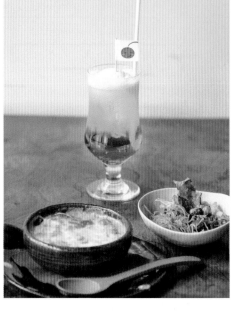

這棟建於一九七○年代的連棟長屋是本書中最年輕的老屋。雖然屋齡未滿五十年，店內增加的木偶數量卻是五十的數倍，如此充滿魅力的店很想介紹給各位。

以前曾是西餐店的空間拆掉地板和天花板，裝上從骨董店買來的建具，經過一番大整修後，變成沉穩之中帶著「酒窩」般可愛氣息的咖啡館。

不過，初次造訪的人別急著推開店門，請留意店門旁的櫥窗陳設，那兒就會見到第一組木偶。

店主鞠珠子小姐語氣爽朗地說「有些人不喜歡木偶」，所以我想先讓客人知道店裡有木偶」。因為有些人從小就害怕看到顏色變深的舊木偶。鞠珠子小姐認為如果客人可以冷靜欣賞她珍愛的木偶，自然不會排斥店內隨處可見的木偶，還能享受「這裡也有！」的尋寶樂趣。

伸手推開店門時抬頭看，發現第二組木偶，不禁笑了出來。

一樓由設計師精心打造的一枚板（未經拼接的木板）吧台上，群居

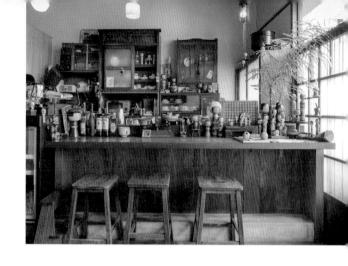

右／深褐色調的空間，木偶與雜貨小物的色彩融入其中。
左／日式家具和西式家具和諧搭配的二樓。

（？）著各種大小的木偶。踏上狹窄的樓梯，來到氣氛悠閒的二樓。

拆掉壁櫥拉門的空間也有設置座位，不管坐哪裡都能見到微笑迎接的「酒窩」。各桌擺放可愛的糖罐、桌燈或植物。具清潔感的骨董，書或音樂的選擇方式。

鞠小姐笑說「只是一些我喜歡的東西」，但光是收集喜歡的東西並無法完成這樣的店。為了客人仔細思考該怎麼布置，才能創造出這般受人喜愛的溫暖空間。

「我想發揮些許玩心會有不錯的效果。基本上我都是一個人張羅店裡的事，所以會讓客人等，但我盡量不讓客人有等太久的感覺。」

因此，擺在書架和吧台的書也是依照鞠小姐的興趣挑選，「選書時

我會幻想看書的人翻到這一頁應該會偷笑吧」，她的這份用心讓許多人樂於再次造訪「居桂詩」。

「神存在於細節裡，這句話是真的喔！」

腦海中想像著木偶們露出酒窩微笑點頭的模樣。

106

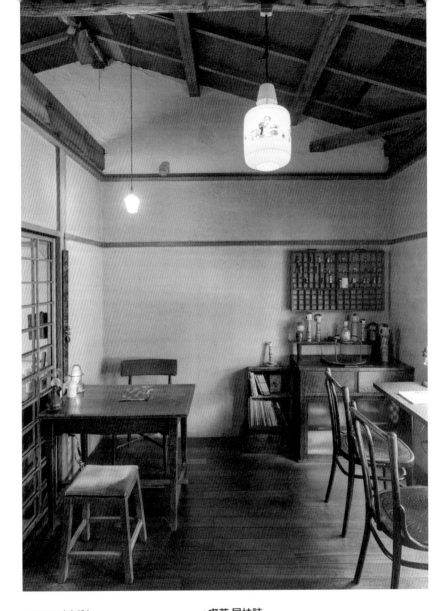

●menu（含稅）

咖啡　500 日圓
紅茶　500 日圓
蛋糕套餐　950 日圓起
三明治套餐　950 日圓
絞肉咖哩　1150 日圓

●喫茶 居桂詩

東京都世田谷區櫻丘 2-26-16
03-5477-4533
11:30 ～ 22:00（最後點餐時間 21:30）
週六日、例假日～ 21:00（最後點餐時間 20:30）
週三公休
小田急線「千歲船橋」站下車，徒步 1 分鐘。

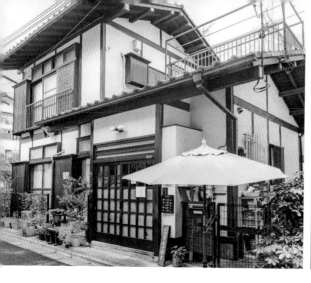

haritts

美味的極品甜甜圈
就連空洞也想吃！

代代木上原

以發酵麵糰製作的鬆軟甜甜圈和精品咖啡受到喜愛的「haritts」。

一號店位於寧靜住宅區的小巷內。

接連上門的人們在展示櫃前認真挑選甜甜圈，臉上盡是幸福的表情。

這家店是屋齡近五十年的獨棟房。外觀沒有進行整修，只有簡單粉刷室內的地板和牆壁。

店長豐田小姐說「我們想盡可能保留『家』的感覺。褐色和白色搭配得宜，所以不想改變」。

「使用多年的木頭會散發獨特的氛圍，那是新屋不會有的。客人常說『這裡讓人好放鬆』，那應該是老屋的魅力吧。」

● menu（含稅）

美式咖啡　340 日圓
咖啡拿鐵　390 日圓
甜甜圈
奶油起司　240 日圓
肉桂葡萄　173 日圓

● haritts
東京都澀谷區上原 1-34-2
03-3466-0600
09:30 ～ 18:00
（週六日、例假日 11:00 ～）
週一、週二公休
※ 因為會有臨時店休，營業時間請上官網確認。
東京地鐵、小田急線「代代木上原」站下車，徒步 2 分鐘。

上／二○○四年，姊妹一起開餐車賣甜甜圈，二○○六年開設店面。
左／在小巧的內用空間大口品嚐現炸的鬆軟甜甜圈。
下／雲朵般輕盈口感的原味甜甜圈（150 日圓）與可可甜甜圈（150 日圓），搭配台灣茶（370 日圓）。

街邊的民宅
與森林中的民宅

多摩地區的古民宅咖啡館被森林或庭院的綠景環抱。老舊建築物訴說著林業或紡織業興盛時代的記憶。細細啜飲一杯咖啡，想像絲綢或棉織物在街上運送的景象。

東京都之外的
古民宅
咖啡館

小機邸喫茶室
安居

文明開化＊時代
嚮往洋房的男人
建造的家

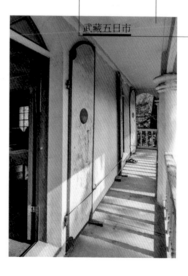

武藏五日市

右／景色絕佳的二樓陽台。小機篤先生說他很喜歡山櫻盛開，新綠萌芽的季節。
上／二樓窗戶的玻璃大小依牆面有些許差異。小玻璃窗是明治時代，大一點的玻璃窗是大正時代。

爬上和緩的石板坡道，白堊岩洋房在藍天下綻放耀眼光芒。外觀唯美浪漫的陽台與圓柱相當吸睛，雖然很想用相機拍下全景，卻被一棵聳立在玄關前的巨松遮住。

「那棵樹叫長葉松，它會長得很高大喔。你看，這時候還看不出長在哪裡」，第十一代當家，自稱「現役伐木工」的小機篤先生邊說邊拿出明治時代的小機邸照片。

江戶後期靠林業致富的小機家是對五日市近代化有所貢獻的名門望族。這棟洋房是第七代當家小機三左衛門於一八七五年建造的自宅。

「三左衛門為了木材買賣前往深川木場時，見到銀座磚瓦街（日本最早的歐美式街道，一八七二年銀座大火後，日本政府以都市防火化

＊明治時代西洋文化傳入日本，在制度及文化上出現巨大轉變。

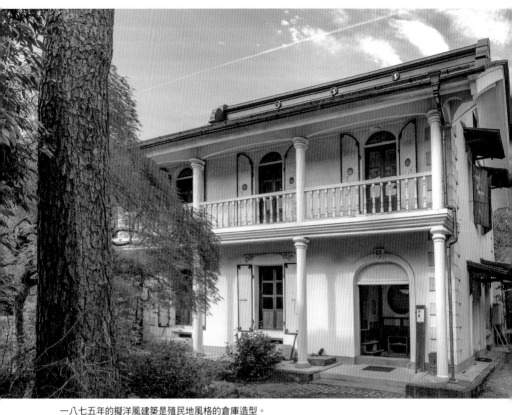

一八七五年的擬洋風建築是殖民地風格的倉庫造型。

為目標，在銀座修築而成，因建材中使用了磚瓦而得名）深受感動，說他要蓋一樣的建築物，然後就蓋了這棟房子。就像看了樣品屋依樣畫葫蘆那樣。」

不過當時還是明治初期，不懂西洋建築基礎的木工師傅只能運用傳統技術，有樣學樣地建造洋房。就像和果子師傅有生以來第一次看到裝飾蛋糕，不知道鮮奶油和海綿蛋糕的作法，以和果子的材料和技術挑戰做蛋糕。

所以即使正面看起來是兩層樓的洋房，繞到旁邊看卻是傳統的土藏（倉庫）樣式。融合日式與西式的要素加上大膽的創造力，完成有些奇妙又十分迷人的擬洋風建築。室內的細部設計也很美，看了內

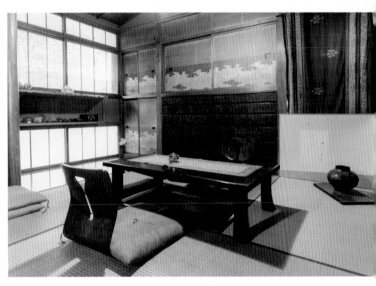

上／可以在客廳內的和室喝茶。
右／小機篤先生親手製作的起司蛋糕（500 日圓）和岡山產的紅茶（600 日圓）。

心微微亢奮，暫且進入咖啡館讓心情靜下來。

約莫六十年前改裝為全家團聚的西式房間，可以在裡面的和室喝茶。品嚐了起司蛋糕和小機太太泡的紅茶頓時全身放鬆，宛如升天離地的雙腳重新回到地面。

西式房間內有火山岩大谷石和耐火磚蓋成的暖爐。

「暖爐的保養和生火都是家父一手包辦。畢竟是自己設計的東西嘛，當然會想自己弄。結果搞得天花板全是煤灰（笑）。」

個性直爽的小機先生親切地介紹館內。第一個必看之處是玄關土間的牆壁。格子窗周圍有兩隻兔子伴隨浪花跳躍的立體雕刻——沒想到那是泥水匠用鏝刀（抹刀）做出來

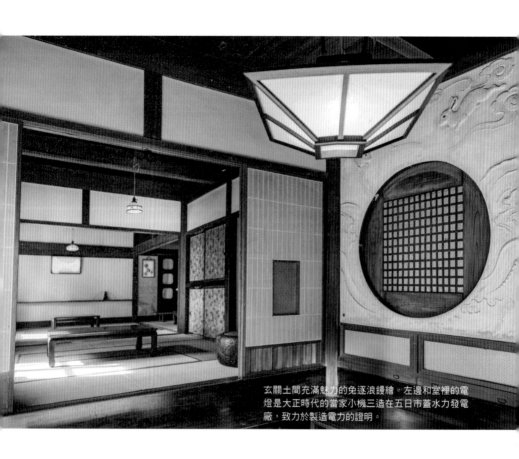

玄關土間充滿魅力的兔逐浪鏝繪。左邊和室裡的電燈是大正時代的當家小機三造在五日市蓋水力發電廠，致力於製造電力的證明。

「鏝繪」，手藝實在高超。

「兔子是三左衛門的生肖，家中各處都能見到它的裝飾。」

土間左邊的榻榻米房曾是小機先生祖父母的起居室。榻榻米房內有法式窗和紙拉門，完全就是日西和璧的房間。

「房裡沒有壁龕喔。我家沒那麼奢侈鋪張。雖然是用自家山裡的木材，都是不能當作商品賣的NG品。」

從壁櫥的紙拉門也能看到那種務實的作風，貼在內側的和紙寫滿了字。

「以前練書法的和紙也沒丟，用在這些看不到的地方。聽說墨汁有防蟲效果，這是老人家的生活智慧唷。」

右／二〇一一年五月起，將客廳改成咖啡館接待客人。店名取自僧侶在一定期間不外出，隱居一室修行的「安居」，希望來此的人都能度過悠閒寧靜的時光。
左／美麗的螺旋梯。

另一方面，前往二樓的螺旋梯則有清朝家具般的裝飾引人注目。逐階而異的鏤空雕刻，優美曲線的浮手。這個樓梯並非在屋內施作，是用大八車（人力拖拉的大型拖車）運入裝嵌。

輕輕踏上散發光澤的階梯至二樓參觀。如今用來辦活動的寬敞空間，過去是以櫥櫃隔間的寢室，小機先生和父母都是睡在床上，不是打地鋪。

小機先生站在中央指向天花板。

「梁柱有裂痕對吧。我小時候就睡在這下面。」

白色的梁柱乍看像水泥柱，其實是塗了灰泥的松材。

「這是和土藏一樣的二重梁。牆上的污損是關東大地震掉落後修復

的痕跡。手工打造的東西放著不管的話，很快就會爛掉。」

據說四十年來進行過三次大修補。走到陽台仰望長葉松，感受到穿越時空，人們守護無可取代的家的心意。

●menu（含稅）
咖啡　500 日圓
抹茶（附和果子）　800 日圓
蘋果汁　500 日圓

●小機邸喫茶室 安居
東京都秋留野市三內 490
042-596-4158
11:00 ～ 17:30
週二～週四公休
JR「武藏五日市」站下車，徒步 10 分鐘。

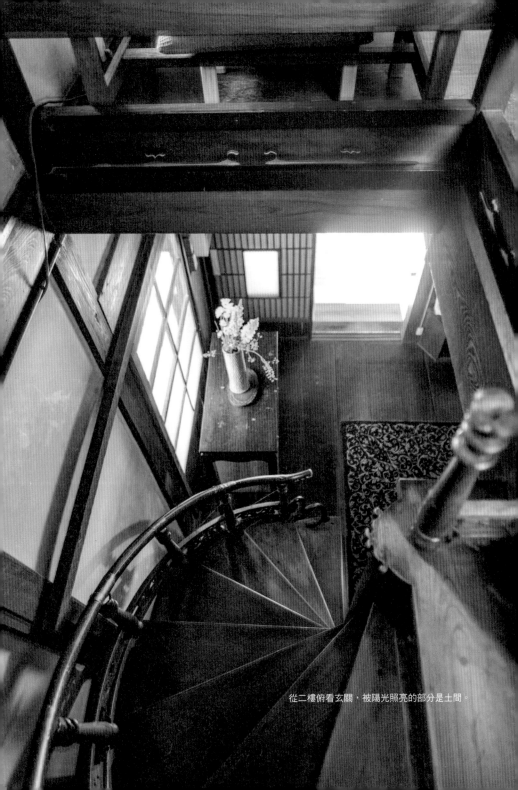

從二樓俯看玄關，被陽光照亮的部分是土間。

繭藏

紡織業繁盛的鄉鎮
過往回憶沉睡的
大谷石倉庫

東青梅

自古以來就是宿場町（驛站城鎮）的青梅曾是繁榮發展的紡織物產地。看到現在於自然景觀豐富的幽靜風光，很難想像此處在昭和二十年代至三十年代，生產包覆棉被的棉布「青梅夜具地」（寢具布料）達到巔峰，織布機的聲音響遍鎮上各個角落。

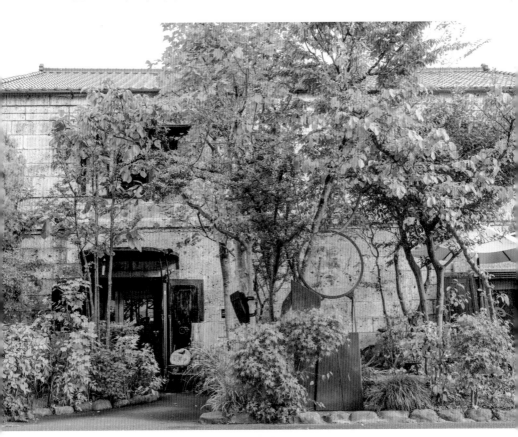

昭和時期停靠貨車裝卸青梅夜具地的場所，如今變成美麗的庭院。
高大的合花楸結出紅色果實。

116

附設寬敞藝廊的咖啡館「繭藏」，是由青梅紡織工業同業公會擁有的舊倉庫整修而成。那是在二○○○年，古民宅咖啡館仍屈指可數的時期。

雖然起初的十年鮮為人知，厚實大谷石打造的空間魅力，加上以「平日佳餚」為主題，活用當地豐富食材的料理逐漸引發關注，如今還有外地客不遠千里而來。

這棟建於大正末期的建築物，正式名稱是「舊織物發貨倉庫」。各種織好的青梅夜具地都會集中在這個倉庫接受品檢，再由貨車送往全國各地。

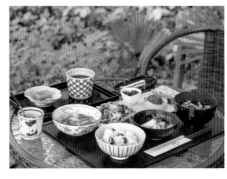

上／入口旁的牆面裝飾著以前的倉庫門。
右／午餐「繭膳」（1600 日圓）是五菜一湯和飯、甜點及黑豆茶的套餐。採訪當天享用到期間限定的零餘子（山藥豆）飯。

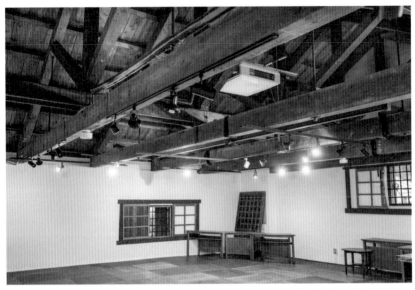

二樓藝廊空間的木架屋頂很壯觀。

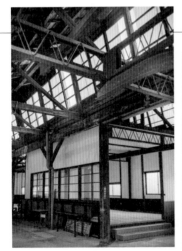

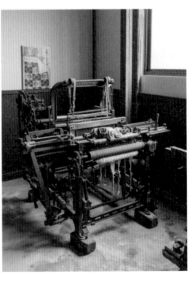

上／繭藏的對面是青梅紡織工業同業公會。將廣大腹地內的紡織物加工舊廠改造為「Sakura Factory」。年輕人在這兒設立畫室或店面。
右／殘留在工廠角落的織布機。

繭藏的代表庭崎正純先生說「聽說以前這個倉庫的一樓和二樓堆滿了布」。

回「其實那是繭藏的日文『まゆぐら』」。各位造訪此處時，請試著解讀看看。

「這裡沒有樓梯，布是用裝在二樓梁柱的滑輪拉上去。人們則是爬梯子上下移動。」

庭崎先生偶然遇見這個倉庫深受吸引，隨即向紡織工業同業公會接洽。花了三年的時間進行十多次簡報，終於獲得許可。之後又花了一年的時間整修。

「內部整個荒廢，地板和牆壁都剝落了。保留大谷石和灰泥牆，營造出些許時髦的感覺。」

入口古色古香的對開雙門，內側還有一扇新門。彷彿在玻璃門上流動的裝飾線條「看起來好有新藝術運動的風格喔」，庭崎先生聽了笑

不經意抬頭看，驚見氣派的粗梁。

「這是香柏。大谷石支撐著二樓西式屋架的屋頂。」

過去守護著青梅紡織業的大谷石倉庫，即使現在已不生產寢具布料，其魅力仍為後世所知。庭崎先生提議保留繭藏對面鋸齒形屋頂的紡織物加工舊廠，翻新成為藝術空間，讓年輕創作者入駐，和繭藏一起傳承過往的回憶與新的文化。

保護紡織物免於火災危害的大谷石牆壁。

●menu（含稅）
咖啡　500 日圓
繭藏特製黑豆茶　500 日圓
豆腐慕斯　600 日圓
菜食盤餐　1000 日圓
藏膳　3000 日圓

●繭藏
東京都青梅市西分町 3-127
0428-21-7291
11:00 ～ 17:00（最後點餐時間 16:30）晚上需預約
無休（年初年末、夏季有店休）
因為會有臨時店休，營業時間請上官網確認。
JR「東青梅」站下車，徒步 8 分鐘。

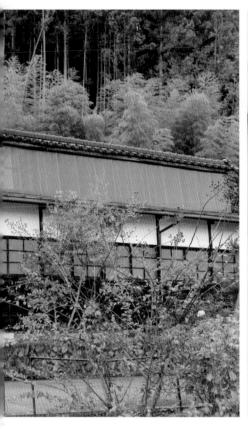

noco
BAKERY & CAFE

33

在鋸齒形屋頂的工廠享受
麵包與咖啡的幸福滋味

青梅柚木

走進烘焙坊咖啡館「noco」，天然酵母麵包和烘焙點心、咖啡的濃郁香氣撲鼻而來。柔和光線從接近天花板的高窗照入的這個空間，過去曾是青梅夜具地（寢具布料）的紡織廠。

店主是一對夫妻，佐藤晉里先生與ERI奈小姐。晉里先生親手研磨

右／咖啡（500日圓）、黑麥和石臼研磨全麥農夫麵包、葡萄乾堅果黑麥麵包、地瓜麵包（240日圓）、蘋果麵包（380日圓／2入）。
中／新的店門是由出租此處的「椿堂」的木工家具作家製作。
左／鋸齒形屋頂高窗的明亮採光。

120

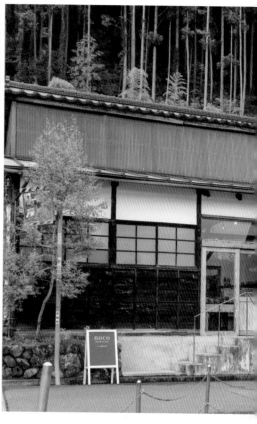

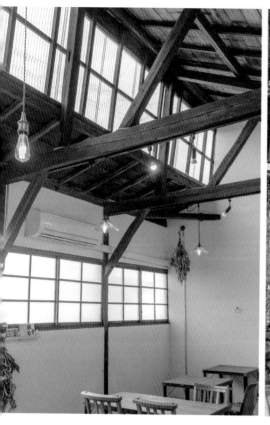

自家焙煎咖啡名店「螺旋雲」的咖啡豆，以祕傳萃取方式沖泡咖啡。

ERI奈小姐每天早上三點進入廚房，烘焙天然酵母液種發酵而成的麵包，果醬和奶油全都是自製。

「教我做麵包的人把用了十八年的天然酵母液種分給我續種。因為我女兒是過敏體質，只好自己做麵包。」

樸實豐富的風味與濕潤的口感受到喜愛，甚至吸引遠方的外地客前來購買。在咖啡館享用極品咖啡，以及ERI奈小姐用母親的食譜製作的起司蛋糕。

不過，noco的魅力不僅於此。

雖然現在已不生產寢具布料，這個場所每天仍持續編織故事。直線與橫線交織而成的圖案像是鋸子、彈

上／正在萃取咖啡的晉里先生是活躍多年的平面設計師。
下／雜貨小物和花的美麗擺設。舊彈簧也成為店內一角的裝飾。

簧和螺絲。

被稱為鋸齒形屋頂的向北三角屋頂可避免陽光直射，為工廠各處引入充足的均勻光線。紡織廠關閉後變成彈簧工廠，最後成為空屋，有位木工家具作家愛上其外觀，租下當作工房。

故事發展至此，出現轉折。

二〇一四年晚秋的某日，筆者尊敬的咖啡館「螺旋雲」的店主說，小說，應該說已經是小說《自由高度H》*中出現的場所。」

當時筆者訂了那本小說來看，卻忘記請教店名。時光荏苒，幾年後採訪 noco 時，看到佐藤夫婦拿出一本書，頓時驚喜莫名。是《自由高度H》！書中出現的那個地方就是這裡啊！鋸齒形屋頂的 noco。

有人要在彈簧工廠的舊址開一家烘焙坊咖啡館，那家店要使用「螺旋雲」的咖啡豆。

「聽說工廠的建材有用到超過百年的味噌廠的梁柱，想像沉睡已久的麴菌和酵母合體共舞就覺得很期待」，「螺旋雲」的店主這麼說道。

「更妙的是，租下彈簧工廠的木工作家和整修工程的設計師都是『螺旋雲』的客人。那個地方宛如真誠思考工作與生活的人們交織出緣分的線。讓這個地方成為令人

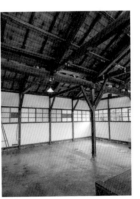

北側的寬敞空間當作活動空間使用。

＊《自由高度H》（自由高さH）穗田川洋山（文藝春秋出版）

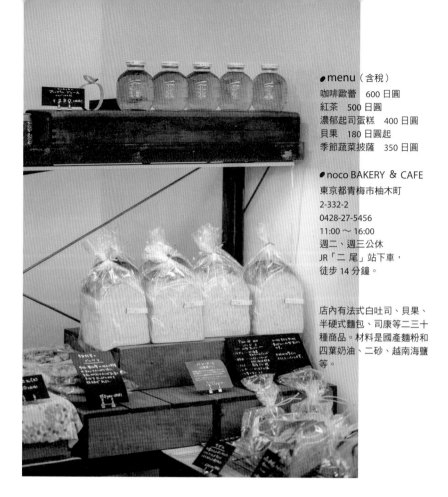

●menu（含稅）
咖啡歐蕾　600 日圓
紅茶　500 日圓
濃郁起司蛋糕　400 日圓
貝果　180 日圓起
季節蔬菜披薩　350 日圓

●noco BAKERY & CAFE
東京都青梅市柚木町
2-332-2
0428-27-5456
11:00 ～ 16:00
週二、週三公休
JR「二 尾」站下車，
徒步 14 分鐘。

店內有法式白吐司、貝果、
半硬式麵包、司康等二三十
種商品。材料是國產麵粉和
四葉奶油、二砂、越南海鹽
等。

一段溫馨的故事。

包的喜愛。鋸齒形屋頂下又發展出

小客人用生澀的筆跡表達對店內麵

袋裡的巧克力。經常上門光顧的小

如今 noco 這家店的存在好比口

事。」

找巧克力吃，到現在我還記得這件

外套口袋放好時巧克力。我很喜歡

晚我們會一起回家，她總會在我的

「家母有在開店做生意，雖然傍

小姐聊起兒時的回憶。

的場所是兩人共同的期許。ERI 奈

同時感到「好好吃」與「好開心」

右／以當地新鮮蔬菜或長野食材製作的人氣午餐（10:00～最後點餐時間14:30）每天更換菜色。主菜和五種熱食、甜點與飲品的套餐（1500日圓）。有時會客滿，建議提前預約。
下／二〇一八年二月開幕，附設兒童遊戲區的古民宅MUKU。

34 MUKU Cafe

移築長野的古民宅
打造守護孩子的家

青梅新町

「其實重建還比較便宜……」為老屋進行大規模整修的咖啡館店主們異口同聲地說。如果是移築的話，除了仔細拆解老屋，洗淨、移送木材，還要在新地組裝，那是相當費事的工程。儘管如此還是要做，有這番決心的人終能實現。

「古民宅MUKU」是將位於多雪地帶的長野縣鬼無里地區的古民宅拆解後，翻新部分建造而成的複合設施。一樓是咖啡館，二樓是承接訂製住宅或翻修工程的「健幸工房志村」的辦公室。隔壁棟的「遊樂場MUKU」是為小朋友開放的場所。

咖啡館一半以上是脫鞋放鬆休息的空間，上午時段總有許多親子前來。牆上有美麗的木製玩具。專注

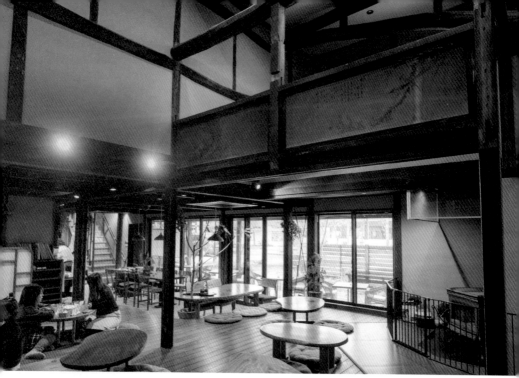

● menu（含税）

咖啡　400 日圓
香草茶　400 日圓
巧克力蛋糕　500 日圓
燉湯套餐　1100 日圓起
兒童餐　300 日圓

● MUKU Cafe

東京都青梅市新町 5-4-8
0428-33-9558
10:00 ～ 16:00
Dinner 17:00 ～ 21:00（六日）
週三公休
JR「小作」站下車，徒步 23 分鐘。

氣窗和櫥櫃也是從長野運來。天花板挑高的空間，冬天以柴火暖爐取暖。

結合古材與新材的 MUKU 設有哺乳室及遊樂場，是相當友善兒童的場所。

爐。

民宅據說屋齡超過百年，陡峭屋頂的閣樓是養蠶室，一樓仍保留著地啟動古民宅計畫。在長野遇見的古力，主張「傳承古色古香的美好」，解以原木和天然材料建造的家的魅「健幸工房志村」為了讓大眾了作人員小澤小姐這麼說道。的想法」，擁有保母證照的企畫工小時候去玩的 MUKU 那樣的家』「希望孩子們長大後會有『想蓋此熱絡地玩起來。在腳邊默默地遞出木球，彼凝視著挑空的裝飾，不知不覺間站

耕心館

訴說多摩歷史的
富農之家

瑞穗町

舊宅氣派正門的左側留
有水井。腹地內有四口
井,用於釀造醬油或日
常飲水。

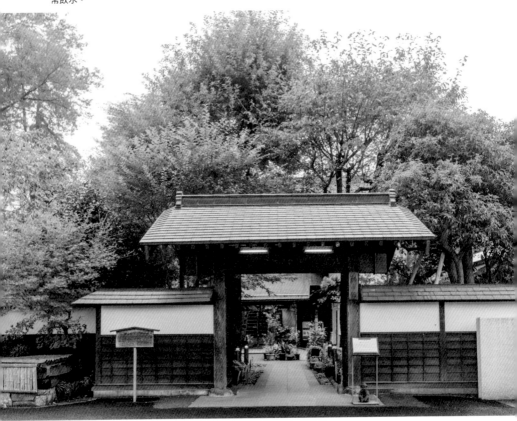

虎耳蘭的花。義工們在庭院裡栽培了一百種以上的山野草（具有觀賞價值的花草），許多人喜歡來此拍攝花草的照片。東京都以外只有這兒有群生的扇脈杓蘭。

餐廳時代的華麗水晶燈。

附屋頂的木板牆延伸的腹地內，保留著江戶末期的富農細淵家的主屋與土藏（倉庫）。擁有人脫手後被瑞穗町買下，二〇〇一年起成為民眾熟悉的文化活動場所和咖啡館。

穿過大門進入主屋，隨即見到挑空設計的樓梯與璀璨耀眼的水晶燈……令人有些困惑。這似乎和富農給人的印象有落差。

在咖啡館享用咖啡的同時，請教館長高橋先生和隔壁鄉土資料館的瀧澤先生關於過往的事。

先從豪農細淵家的歷史說起。

「耕心館東側有條日光街道，這是八王子千人同心（江戶幕府派駐在八王子負責警備與維持治安的集團）通往日光東照宮的路。街道整頓後，欲開創新事業的民眾紛紛進

駐這條街。細淵家早在一七〇〇年初期便定居此地，被稱為『大海道』，意思是大街旁的家。」

耕心館的東門掛著「大海道」的匾額，這個家的歷史訴說著多摩地區的產業與生活變遷。

「歷代當家累積財富擔任名主（地域領主）、戶長（明治時代前期負責町、町、村行政事務的人），明治二十二年（一八八九年）元狹山村誕生後，也擔任村長一職。」

細淵家從明治到大正時代從事養蠶，加高主屋的天花板，將二樓至四樓做成養蠶室，如今耕心館二樓仍可見到殘留的痕跡。

到了昭和時代，養蠶業衰退，桑田變成茶園，轉而投入製茶業或醬油的釀造。

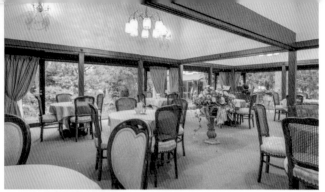

上／高雅的餐廳空間成為「咖啡館 Storia」。
左／咖啡（390 日圓），燉牛肉是人氣餐點。

曾為養蠶室的二樓擺放三角鋼琴，人們為了欣賞音樂而來。屋架的粗木令人無法忽視其存在。

「昭和十五年（一九四〇年）的電話簿記載細淵家的職業是『醬油製造業』。耕心館的事務室是當時的倉庫。最先導入機械製茶法的也是細淵家。」

建築物隨著家業的轉變而更新，倉庫的用途也跟著改變。

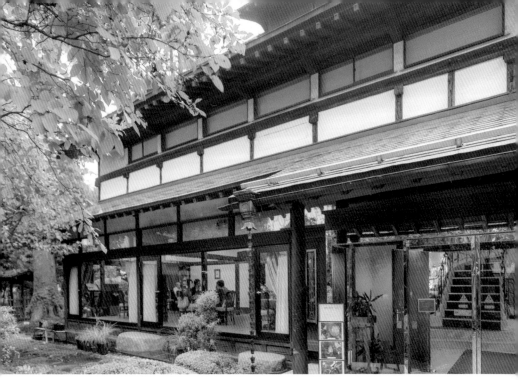

● menu（含稅）

冰咖啡　420 日圓
狹山茶　390 日圓
蘋果塔　460 日圓
熱三明治　670 日圓
各種義大利麵　700 日圓

● 耕心館

東京都西多摩郡瑞穗町大字駒形富士山 317-1
042-568-1505
10:30 ～ 21:00（最後點餐時間 20:30）
第三個週一公休
（例假日時隔日休）、年初年末休
JR「箱根崎」站下車，徒步 20 分鐘。

二〇一三年，天皇、皇后兩陛下＊外出視察時，到耕心館參觀養蠶的相關展示，欣賞庭院中的山野草。院內有當時的紀念樹。

戰後也曾經嘗試製磚。耕心館西側至今仍保留磚窯的高大煙囱，夜間在燈光的投射下宛如紀念碑。

資料館的「傳承廣場」有棵枝繁葉茂樹齡三百年以上的大欅樹，據說在昭和四十年代，樹的南邊有細渕家的瓦楞紙門工廠。

「當時景氣好，公營住宅爆增，新建材的製造簡直供不應求。」

從磚瓦的時代進入新建材的時代。

平成時期改造主屋，開設高級法式餐廳。現在的咖啡館沿用當時的內部裝潢。

這個家以及我們又將活在怎樣的時代呢？望著水晶燈，內心感慨良深。

36

茶寮澤瀉

在高雅的獨棟屋
享用韓式料理
和咖啡

府中若松

淺藍薄暮緩降在人見街道旁的獨棟房院子前。穿過大門，邊欣賞保養得宜的庭院邊走向玄關，看見牆邊擺著厚重的鬼瓦（裝在屋頂四角有避邪除災作用的獸面瓦）。中央的家紋是丸立澤瀉（圓框加直立的野慈姑）。它曾在屋脊尾端守護著以前的屋主吧。

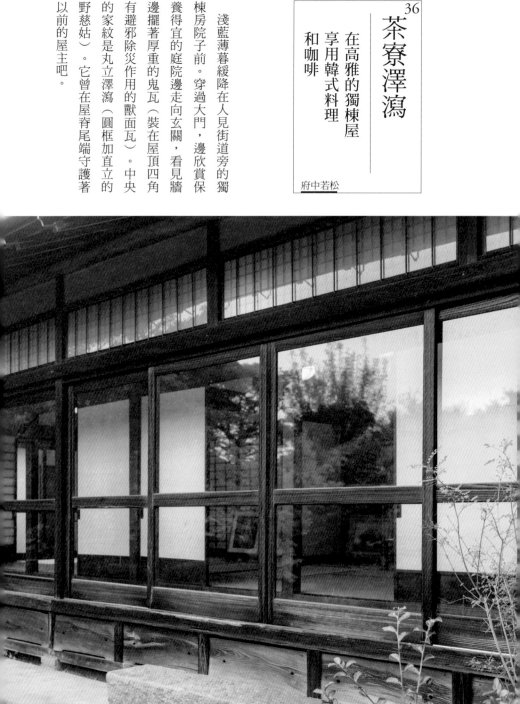

如此傳統的日式建築，供應的卻是韓國家常菜。

夫妻共同經營咖啡館的河內女士笑說：「常有客人這麼問。掌廚的人是我先生，他是韓國人。」

這棟建於一八七〇年的老屋，對河內女士來說是充滿回憶的地方，過去她和祖母及父母住在這裡。

未安裝隔熱板材的老房子每到冬天就非常冷，室內甚至會結冰。

「早上起床，家母會把暖氣機或暖爐等所有的暖氣用具打開，用鍋子燒開水。隨著時間流逝，房子漏風的情況越來越嚴重，變得不適合居住，所以十年前左右我們搬走了，這裡變成了空屋。」

當時家父說「我捨不得拆掉這房子，要是能夠變成左鄰右舍都能來

的地方就好了」，於是著手進行整修，將這兒改成餐廳。

主要整修的是現在設置桌位的土間，以及挑高的部分。以前有二、三樓，是養蠶的空間。

「雖然我沒看過，好像是從玄關架梯子爬進二樓的洞。以前這附近很多蠶農，最忙的時期正好碰上盂蘭盆節（中元節），所以只有這個地區的盂蘭盆節和一般的時間錯開——曾有客人這麼說過。」

右／從有水池的庭院眺望屋子。
上／整修時蓋了茶寮澤瀉入口的這個門，左側開著白色的山茶花。

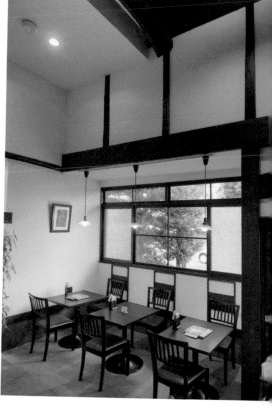

右／挑高的咖啡館空間。

下／「澤瀉定食」（1500日圓）是添加府中產古代米的飯、五道使用大量蔬菜的韓國配菜和沙拉、湯、泡菜、飲品的套餐。

左／和室與緣廊皆為店主兒時的原貌。這兒並非咖啡館的空間，而是當作出租房。

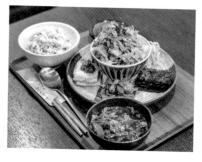

整修後的前兩年，由河內女士的叔叔經營正統的咖啡館。二〇一五年，河內女士和先生開設現在的咖啡館後，逐漸受到好評，客滿情況持續增加。

以「在地生產，在地消費」為目標，米飯也是用府中產的古代米。午間套餐的咖啡也不是用機器泡，每一杯都是用心手沖而成。

「這是我們的堅持。」

回想過去，河內女士說小學的時候很討厭這間破舊的老房子。

「那時總覺得西式房間的布沙發有股奇怪的味道（笑）。不懂為何只有我家的玄關是拉門。」

美麗的庭院裡保留著樹齡兩百年的老樹。石牆旁有櫻花樹。每到開花季節，遇到打電話來問路

132

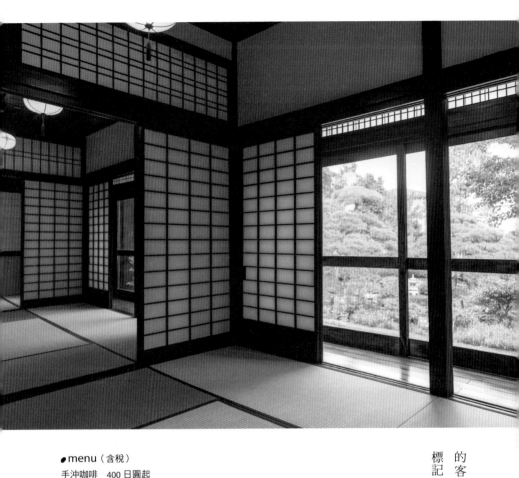

●menu（含稅）

手沖咖啡　400 日圓起
韓國茶　450 日圓起
韓式糖餅　600 日圓
各種蛋糕　500 日圓
午餐盤餐　1250 日圓起

● 茶寮澤瀉
東京都府中市若松町 3-34-1
042-302-3341
11:00 ～ 17:30（最後點餐時間 15:30 ／ Cafe 17:00）
週三公休，有臨時店休。
西武線「多磨」站下車，徒步 10 分鐘。

的客人，這棵櫻花樹就成了最佳標記。

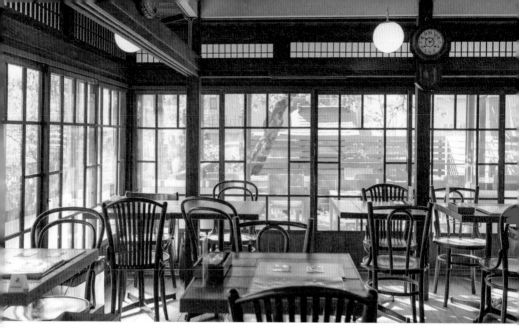

上／中午想在這個空間享用咖哩的客人幾乎開店就上門，建議最好先預約。如果不想人擠人，請在下午四點後造訪。
左／綠意隨風搖曳的通道。遵守和房東的約定，院子前的稻荷神用木板牆圍起來。

柿木露台

大正時代的家
躍動的光影
使人忘卻時間

八王子

江戶時代的八王子是靠紡織業興盛的驛站大城，如今在黑塀通仍可隱約見到曾有花街的痕跡。

聊起過往，「柿木露台」的店主鈴木孝子小姐說「在我小時候有花街大門和成排的柳樹，中央還有水路喔」。

屋齡數百年以上的老民宅，以及院子裡的柿子樹殘留在角落。以前鈴木小姐每天走路通勤的兩分鐘路途中，都會看到這棟空屋。

「當時我在老家經營的超市上班，因為想開餐廳，我去咖啡學院上了一年的課。最後的結業報告是把自己的咖啡館計畫做簡報，我得到的建議是『好好活用你擁有的資源』。當下我就想到了這間老屋。」

134

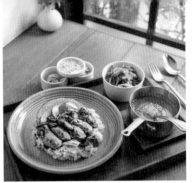

炸蔬菜色彩繽紛的燻製牡蠣咖哩（3 顆 1280 日圓／5 顆 1480 日圓）。最受歡迎的午餐是山形米澤豬的豬排咖哩（附沙拉、醬菜、飲品，1380 日圓）。

● menu（未稅）

咖啡　480 日圓
皇家奶茶　680 日圓
蕨餅雙拼　550 日圓
12 種當季蔬菜咖哩　1180 日圓
牛排蔬菜咖哩　1580 日圓

● 柿木露台
東京都八王子市田町 5-1
042-634-8186
11:30 ～ 21:00
不定休
JR「八王子」站下車，徒步 15 分鐘。

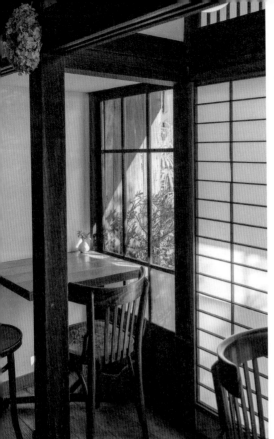

樹叢的影子和陽光的反射在店內描繪出美麗的圖案。

隔天鈴木小姐立刻去看了老屋的內部。與高齡的房東交涉後，對方以不移動院子裡的稻荷神為條件將房子租給她。

「聽說這房子是從稻城市移築過來的。大正時代房東的阿姨嫁來八王子時，因為離家很孤單，所以把房子一起搬來了。」

將有過那麼一段軼事的家整修得很有品味，開設以歐風咖哩為主的咖啡館，沒多久就成為大受好評的排隊店家。悉心調理的美味和大方的分量、豐富的種類獲得民眾喜愛。

舒適的露天座位區，帶愛犬來的人們笑得很開心。到了秋天，頭上的柿子樹會結出許多柿子喔。

被細心保養、珍惜守護的三百年老屋。
內部的格局是農村常見的田字型

森之工房

38

在大自然的懷抱中
享用美味午餐
愜意歡談

八王子上恩方

晴朗藍天伴著閃耀陽光的日子，從高尾車站北口搭公車前往陣馬高原下，來一趟車程三十分鐘的遠足。越接近目的地，出現的公車站名很有民間故事的氣息，狐塚、力石、晚霞。

在下川井野下車後，見到一棟屋齡三百年的大房子矗立青山清流之間，那是「森之工房」。

房子左半邊與右半邊的興建年代顯然不同，不是日西合璧，而是時代合璧的建築。先進入左邊屋齡三百年漆黑梁柱的家。

榻榻米房和緣廊擺著有歲月痕跡的櫥櫃及矮桌。那兒展示許多雜貨與器具，客人看得津津有味。

右邊明亮的家是在昭和六十三年（一九八八年）整修而成，許多人喜歡在此享用預約制午餐。石井里實、美保子夫妻退休後改造自宅，開了這家藝廊兼咖啡館。

里實先生說：「這房子從以前就不斷地改建，否則根本撐不下去。我小時候是茅草屋頂，屋裡還有

136

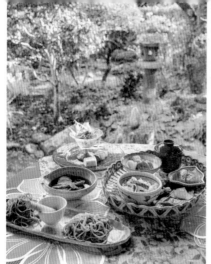

希望訪客來此能夠放鬆休息，將一九八九年增建改建的部分改造為咖啡館。

上右／背靠背的新舊柱子。老舊的頂梁柱上有用錛子（外觀似斧頭的木工工具）削過的痕跡，訴說著屋齡。「江戶後期的家柱子更粗，是用刨刀修整。」

上左／午餐（1000～2000 日圓）需兩天前預約。店主栽培的蔬菜，美味受到好評。

● menu（含稅）

咖啡　　400 日圓
紅茶　　400 日圓
薑汁汽水　400 日圓
本日甜品　400 日圓
午餐　　1000 日圓起

● 森之工房

東京都八王子市上恩方町 4603
090-4383-0387
4～12 月的每月 1～15 日
11:00～17:00
（11～12 月～16:00）
週一公休　※1～3 月店休
JR、京王線「高尾」站下車，搭公車 28 分鐘，在「下川井野」站下車，徒步 1 分鐘。

地爐和形似鐵鍋的五右衛門浴缸喔。

「雖然現在應該能夠活用那些東西……」美保子小姐接著說，「那時候廚房衛浴設備都有受損，因為孩子還小，為了生活方便，於是保留一半拆掉一半。」

當地居民提供了溫暖的協助，還有在此展示作品的創作者、來自遠方的客人。

「我很高興在這間老屋裡產生了無數的交流。」美保子小姐這麼說。

儘管冬天的氣溫比市中心低許多，對喜愛咖啡的里實先生來說，冷天在柴燒火爐前喝的那杯咖啡更是美味。

右／令人聯想到森林及湧泉色彩的彩繪玻璃。主屋和茶室「花侵庵」已被登錄為國家有形文化財（二〇一八年十一月）。
左／原本被當作「崖線之森美術館」腹地內的咖啡館，自二〇〇六年營業了十年。經過一年的歇業，二〇一七年重新啟用開設咖啡館。

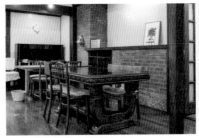

下右／以國產牛腱肉製作的「崖線之森特製歐風牛肉咖哩套餐」（1400日圓），肉質軟嫩，入口即化。
下左／秋季限定的「小金井聖代」（600日圓）使用了小金井產的栗子。

39

musashino
崖線之森咖啡館

在畫家舊邸
沉浸森林水色之中

武藏小金井

造訪當天下著雨。穿過「崖線之森美術館」旁的木門，高大的山茶花樹掉落無數的粉色花瓣在前往畫家舊宅的濕石階上。

咖啡館是沿用西畫家中村研一建造的邸宅。因戰爭失去代代木的住家和畫室的中村先生，一九五九年在這個被森林及湧泉環繞之處蓋房移居。

融入武藏野大自然的切角頂建築物，使人聯想到高原的別墅。這棟日西合璧的現代住宅是建築師佐藤秀三的設計。打開玄關的門，迎面而來的彩繪玻璃光線，宛如當地色彩的投射。

「今天下雨，客人不多，請慢慢逛。」

138

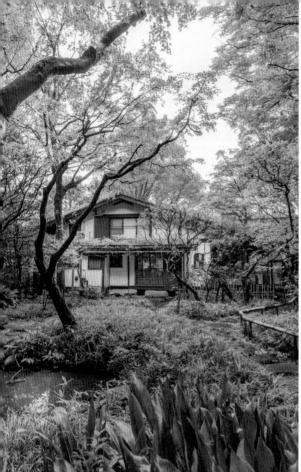

位於國分寺崖線斜坡上的中村研一舊邸主屋，擁有美麗的廣大庭園。

● menu（含稅）
冰咖啡　500 日圓
伯爵茶（整壺）　500 日圓
巧克力蛋糕　500 日圓
鹽香草戚風蛋糕佐糖煮季節水果
　500 日圓
鹹派與小菜拼盤　1200 日圓

● musashino 崖線之森咖啡館
東京都小金井市中町 1-11-3
070-4435-4353
10:00 ～ 16:30
（最後點餐時間 16:00）
※ 美術館閉館期間 11:00 ～
週一公休
JR「武藏小金井」站下車，
徒步 14 分鐘。

工作人員如此貼心提醒。大部分的客人都是散步途中順道造訪。

為了躲雨，意外享受到的寧靜時光。在有暖爐和鋼琴的客廳，享用以中村家的家常菜為概念的牛肉咖哩，以及使用當地生產的栗子製作的聖代。

據說中村先生自巴黎留學時代遍嚐美食，留下記錄許多食譜的筆記。

翻閱筆記做研究的女主廚說：「有很多法式料理作法的食譜，像是『融化大量的奶油』。」咖哩的製作是從麵粉、香料和奶油的炒麵糊做起。

有位年輕女性走進來，靜靜地坐下。想必她也是喜愛「雨天咖啡館」的人吧。

40

CAFE D-13、
時時五味食堂

美式房舍內飄散的咖啡香

東福生

一九五〇年代～六〇年代為美軍人員興建的住宅，如今仍有少數存在於橫田基地周邊，稱為美軍宿舍或美式房舍。

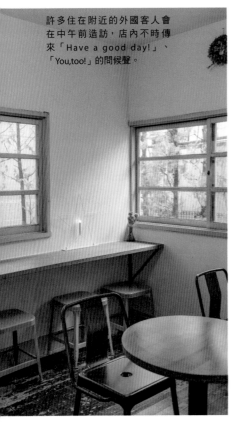

許多住在附近的外國客人會在中午前造訪，店內不時傳來「Have a good day!」、「You,too!」的問候聲。

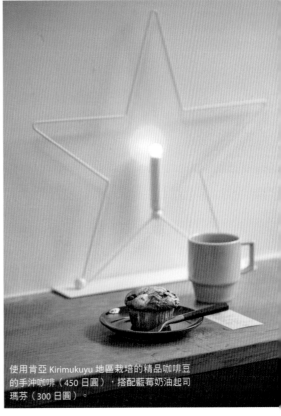

使用肯亞 Kirimukuyu 地區栽培的精品咖啡豆的手沖咖啡（450 日圓），搭配藍莓奶油起司瑪芬（300 日圓）。

在D區13號棟經營咖啡館的五味夫妻，效法喜愛美式房舍的前輩，把這兒稱為「家」。

大柄冬青在前庭形成充滿涼意的樹蔭。房子內部除了悉心保留老舊木框窗和磁磚，也加入現代咖啡館的風格，整修成舒適的空間。在吧台前瀏覽菜單，點了可以享受果實風味的高品質咖啡，搭配對味的瑪芬。

五味夫妻以前都是獸醫，他們打趣地說：「提供配合客人喜好的咖啡，感覺和問診差不多。」

在瀰漫異文化氣息的空間品嚐咖啡，心情彷彿去了遠方。接過咖啡和瑪芬後，聽到「請在喜歡的房間享用」，不禁放輕腳步巡視屋內的三間房。

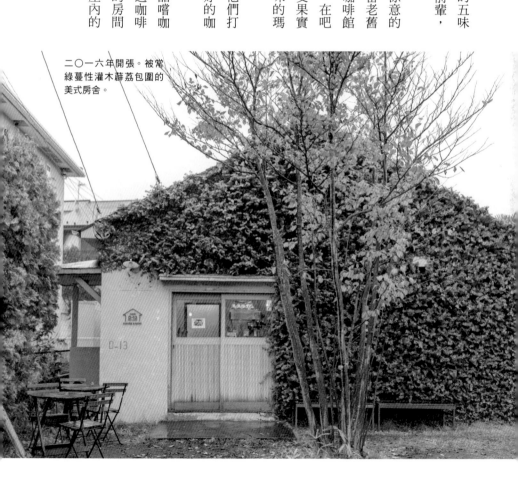

二〇一六年開張。被常綠蔓性灌木薜荔包圍的美式房舍。

客人各隨己意挑選房間。美式房舍是基地周邊的地主建造的租賃住宅。雖然房子的構造是配合美國人不脫鞋的生活方式，房間大小卻很日式風格。

老浴室內處處可見這房子的魅力。

浴室的存在讓這裡曾是居住空間的事實不言而喻。白色磁磚上殘留著生鏽的蓮蓬頭，玻璃窗外的藤蔓好像就要侵入屋內。真想坐進浴缸裡看書。

過去活躍於動物醫院的五味先生，遠離背負重責的繁忙生活，他給自己三年的時間經營喜歡的咖啡館，然後開始尋找倉庫之類的物件。當他遇見這棟有庭院的美式房舍，隨即感受到「來這裡的人都會變幸福」，二話不說立刻簽約。據說這房子在美軍撤離後變成攝影棚，後來成為空屋。

「說到這房子，收集老屋資材，修補過二十戶以上的高山夫妻真的幫了很大的忙。他們教我們如何和老屋共處，住久了才知道老屋有許

142

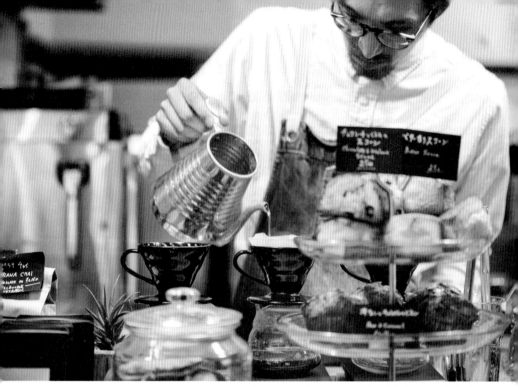

● menu（含稅）

美式咖啡　400 日圓
自製薑汁汽水　500 日圓
布丁　350 日圓
烤奶油吐司　200 日圓
D-13 咖哩　800 日圓

● CAFE D-13、**時時五味食堂**

東京都福生市福生 2219-D-13
042-840-9873
8:30 ～ 20:00（週日～ 18:00）
週四公休（例假日有營業）
JR「東福生」站下車，徒步 4 分鐘。

「咖啡的美味並非獨自形成，是在時間與空間之中品味才會留下深刻印象。希望大家都能輕鬆享受在這裡的時光。」五味先生這麼說道。

多魅力。」

高山先生看到閒置老屋的慘況就會很想動手修補，他將那股內心的衝動稱為「對母親的敬愛」。他的母親曾在橫濱和立川基地內擔任口譯，童年時期的高山先生常看母親拿著將校家庭的照片，開心訴說和那些人相處的點滴。

五味先生期許透過交流，讓閒置的房舍不會成為廢墟或主題樂園，而是融入鄉鎮的生活之中，因此開設美味咖啡的咖啡館是最棒的決定。

愛　　生　　活　　　　　0　　5　　6

東京古民宅咖啡：
踏上時光之旅的 40 家咖啡館
東京　古民家カフェ日和

國家圖書館出版品預行編目（CIP）資料

東京古民宅咖啡：踏上時光之旅的 40 家咖啡館／川口葉子著；連雪
雅譯 . -- 初版 . -- 臺北市：健行文化出版事業有限公司出版：九歌出
版社有限公司發行，2021.03
144 面；14.8×21 公分 . (愛生活；56)
譯自：東京古民家カフェ日和
ISBN 978-986-99083-9-9（平裝）

1. 咖啡館　2. 旅遊　3. 日本東京都

991.7　　　　　　　　　　　　　　　　　　　　　109019907

作　　者──川口葉子
譯　　者──連雪雅
責任編輯──曾敏英
發 行 人──蔡澤蘋
出　　版──健行文化出版事業有限公司
　　　　　　台北市 105 八德路 3 段 12 巷 57 弄 40 號
　　　　　　電話／02-25776564・傳真／02-25789205
　　　　　　郵政劃撥／0112295-1

九歌文學網　www.chiuko.com.tw

排　　版──綠貝殼資訊有限公司
印　　刷──前進彩藝有限公司
法律顧問──龍躍天律師・蕭雄淋律師・董安丹律師
發　　行──九歌出版社有限公司
　　　　　　台北市 105 八德路 3 段 12 巷 57 弄 40 號
　　　　　　電話／02-25776564・傳真／02-25789205
初　　版──2021 年 3 月
初版二刷──2023 年 3 月
定　　價──360 元
書　　號──0207056
I S B N──978-986-99083-9-9